石头 ◎编著

AI
商业广告设计实战
108 招

ChatGPT + Photoshop
+ Firefly + Midjourney

清华大学出版社
北京

内 容 简 介

本书通过 15 个专题内容、108 个实用技巧、160 多分钟教学视频，讲解了运用 ChatGPT+Photoshop+Firefly+Midjourney 进行 AI 商业广告设计的操作方法。具体内容按以下两条线展开。

一是技能线：详细讲解了 ChatGPT、Photoshop、Firefly、Midjourney 的使用方法，包括生成 AI 商业广告关键词、色调处理、修饰与润色、AI 一键抠图＋生图、通过关键词描述生成广告图像以及 Midjourney 的 AI 广告绘画技巧等。

二是案例线：详细介绍了企业 Logo、模特服装、宣传海报、杂志广告、节日活动、电商广告、网页主图、商业插画、产品造型以及产品包装这 10 类常见商业广告设计的操作流程，帮助读者更好地掌握 AI 商业广告设计的关键词提炼、图像生成技巧与后期处理应用等。

随书附赠了 108 集同步教学视频、190 多个素材效果、15 000 多个 AI 绘画关键词等。

本书由浅入深，以实战为核心，适合以下人群阅读：一是 AI 商业广告设计师、平面设计师；二是网店商家、店铺美工人员、电商相关从业者；三是文案工作者、自媒体带货达人、艺术工作者等；四是相关培训机构、职业院校的教师和学生。

图书在版编目（CIP）数据

AI商业广告设计实战108招：ChatGPT+Photoshop+Firefly+Midjourney / 石头编著. —北京：清华大学出版社，2024.3

ISBN 978-7-302-65895-5

Ⅰ.①A… Ⅱ.①石… Ⅲ.①人工智能—应用—商业广告—设计 Ⅳ.①J524.3-39

中国国家版本馆CIP数据核字（2024）第065181号

责任编辑： 贾旭龙
封面设计： 秦　丽
版式设计： 文森时代
责任校对： 马军令
责任印制： 刘　菲

出版发行： 清华大学出版社
　　　　　网　　址：https://www.tup.com.cn，https://www.wqxuetang.com
　　　　　地　　址：北京清华大学学研大厦A座　　　邮　　编：100084
　　　　　社 总 机：010-83470000　　　　　　　　邮　　购：010-62786544
　　　　　投稿与读者服务：010-62776969，c-service@tup.tsinghua.edu.cn
　　　　　质 量 反 馈：010-62772015，zhiliang@tup.tsinghua.edu.cn
印 装 者： 小森印刷（北京）有限公司
经　　销： 全国新华书店
开　　本： 185mm×260mm　　　　**印　　张：** 14.25　　　**字　　数：** 275千字
版　　次： 2024年5月第1版　　　　　　　　　　**印　　次：** 2024年5月第1次印刷
定　　价： 89.80元

产品编号：103497-01

PREFACE

前言

在数字化和信息化时代，商业广告的重要性不言而喻，它不仅仅是产品或服务的宣传方式，更是品牌传达、社会影响和商业成功的关键因素。在这个背景下，人工智能（AI）已经成为广告设计领域的一股强大力量，为创意工作者和企业提供了无限的可能性，鼓励设计师借助 AI 工具创造更多新颖的商业广告作品。

目前，ChatGPT、Photoshop、Firefly 和 Midjourney 是比较热门的四大 AI 商业广告设计软件，它们可以自动生成文案、图片，并进行广告的后期处理。然而，市场上关于 ChatGPT、Photoshop、Firefly 和 Midjourney 联合使用的资源和书籍还未出现。秉持科技兴邦、实干兴邦的精神，我们致力于为读者提供一种全新的学习方式，使其能够更好地适应时代发展的需要。

本书以 ChatGPT、Photoshop、Firefly 为核心进行 AI 商业广告设计的讲解，是一本案例 + 技能的全方位教材，同时对 Midjourney 的 AI 绘图技术进行了深入讲解。Midjourney 也是目前比较热门和流行的 AI 绘图工具之一，能够帮助艺术家和设计师更快速、更轻松地创建数字艺术作品，并且生成的图像质量非常好。

在编写本书的过程中，我们深入研究了最新的技术及其发展趋势，涵盖了商业广告行业的多个领域，包括 Logo 设计、服装设计、宣传海报设计、杂志广告设计、节日活动设计、电商广告设计、网页主图设计、商业插画设计、产品造型设计以及产品包装设计等，通过利用 AI 技术，让商业广告设计变得更加简单、高效，让读者学习的时候更轻松、更容易上手。

综合来看，本书有以下 3 个亮点。

（1）实战干货。本书提供了 108 个实用的技巧和实例，涵盖了 AI 文案、AI 绘图、AI 广告图片生成以及 AI 后期处理等各个方面的内容。这些实战干货可以帮助读者快速掌握 AI 商业广告设计的核心技能，并将其应用到实际的生活和工作场

景中。同时，本书还针对每个技巧进行了详细的说明和示例展示，并辅以 590 多张彩色插图讲解实例操作过程，以便读者更好地理解和应用所学知识。

（2）优中择优。本书选取了企业 Logo、模特服装、宣传海报、杂志广告、节日活动、电商广告、网页主图、商业插画、产品造型以及产品包装这 10 个类别来介绍 AI 商业广告的设计方法，且每一个案例都提供提问思路和实操技巧，可让读者有选择性、有针对性地高效学习。

（3）物超所值。本书详细介绍了 4 款 AI 商业广告设计软件，分别为 ChatGPT、PS、Firefly 和 Midjourney，读者购买 1 本书，可以同时学习 4 款软件的精华，并且随书赠送了 190 多个素材、效果文件和 15 000 多个 AI 绘画关键词，方便读者实战操作练习，提高自己的绘图效率。

本书内容高度凝练，由浅入深，以实战为核心，无论你是初学者还是有一定经验的老手，都希望这本书能够给予你一定的帮助。

特别提示：本书在编写时，插图是基于当时的软件界面截取的实际操作图片，但书从编辑到出版需要一段时间，在此期间，这些软件的功能和界面可能会有变动，请在阅读时，根据书中的思路，举一反三地进行学习。

特别提醒：尽管 ChatGPT 具备强大的模拟人类对话的能力，但由于其是基于机器学习的模型，因此在生成的文案中仍然会存在一些语法错误，读者需根据自身需求对文案进行适当修改或再加工后方可使用。

还需要注意的是，即使是相同的关键词，AI 生成的效果也会有差别，因此在扫码观看教程视频时，读者应把更多的精力放在关键词的编写和实操步骤上。

本书使用的软件版本：ChatGPT 为 3.5 版，Midjourney 为 5.2 版，Photoshop 为 2024 版，Firefly 为 Beta 版。

本书由石头编著，参与编写的人员还有胡杨、苏高等人，在此表示感谢。由于作者知识水平有限，书中难免存在疏漏之处，恳请广大读者批评、指正。

编　者
2024 年 1 月

目录
CONTENTS

第1章

ChatGPT:
快速生成广告文案

学习提示

　　ChatGPT 是一种基于人工智能技术的自然语言处理系统，它可以模仿人类的语言行为，实现人机之间的自然语言交互。使用 ChatGPT 可以快速生成各类商业广告文案，以提高我们的工作效率。本章主要介绍使用 ChatGPT 快速生成广告文案的操作方法。

本章重点导航

- ◎ 掌握 ChatGPT 的提问技巧
- ◎ 快速生成 AI 商业广告关键词
- ◎ 生成 6 类常见的商业广告文案

1.1 掌握 ChatGPT 的提问技巧

ChatGPT 发挥作用的关键在于恰到好处的提问，而要做到这一点，需要我们掌握一定的提问技巧，即学会优化 ChatGPT 关键词。本节主要介绍 ChatGPT 的提问技巧，帮助大家得心应手地运用 ChatGPT，快速生成所需要的商业广告文案。

 001 使用 ChatGPT 快速生成广告文案

用户与 ChatGPT 进行对话时，会打开 ChatGPT 的聊天窗口，通过输入相应的关键词，即可使用 ChatGPT 快速生成想要的商业广告文案，下面介绍具体的操作方法。

扫码观看教学视频

步骤 01 打开 ChatGPT 的聊天窗口，单击底部的输入框，如图 1-1 所示。

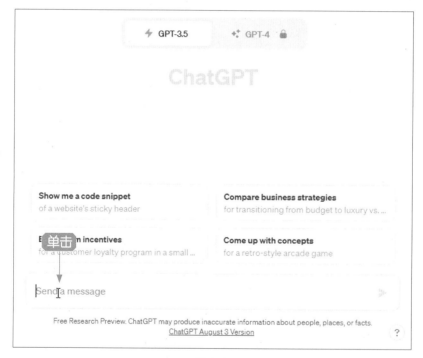

图 1-1

步骤 02 在 ChatGPT 的输入框中输入相应的提示词，如"请为花店写一段关于母亲节的宣传文案，50 字以内"，如图 1-2 所示。

步骤 03 单击输入框右侧的发送按钮 ▶ 或按 Enter 键，随后 ChatGPT 即可根据要求生成相应的广告文案，如图 1-3 所示。

图 1-2

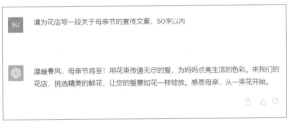

图 1-3

002 在关键词中指定具体的数字

扫码观看教学视频

使用 ChatGPT 进行提问前，要注意关键词的运用技巧，提问时要在问题中指定具体的数字，描述要精准，这样可以得到更满意的回答。下面介绍在关键词中指定具体数字的方法。

步骤 01 在 ChatGPT 的输入框中输入相应的提示词，如"请给我 5 个有关汽车广告的标题文案"，如图 1-4 所示。

步骤 02 "5 个"就是具体的数字，"汽车广告的标题"就是精准的内容描述，按 Enter 键确认，随后 ChatGPT 即可根据要求生成相应的标题文案，如图 1-5 所示。

图 1-4

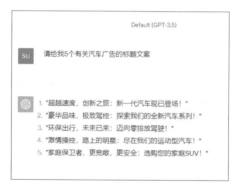

图 1-5

> **专家指点**
>
> 通过上述 ChatGPT 的回答，我们可以看出 ChatGPT 的回复结果还是比较符合要求的，它不仅提供了 5 个标题文案，而且每个标题的内容都不同，让用户有更多选择。这就是在关键词中指定具体数字的好处，数字越具体，ChatGPT 的回答就越精准。

003 掌握 ChatGPT 正确的提问技巧

用户向 ChatGPT 进行提问时，掌握正确的关键词提问技巧和注意事项也至关重要，下面向大家介绍如何更快、更准确地获取需要的信息，如图 1-6 所示。

扫码观看教学视频

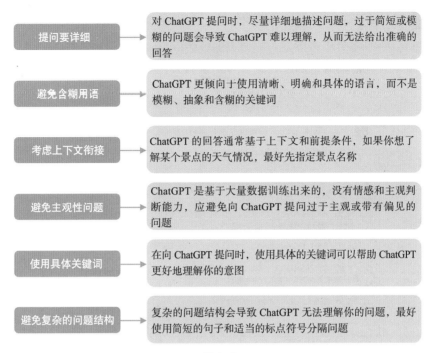

图 1-6

同样都是使用 ChatGPT 生成的答案，无效提问和有效提问获得的答案质量可以说是天壤之别。下面介绍高质量答案的提问结构。

步骤 01 首先看一个无效的提问案例。在 ChatGPT 中输入"我要制作一张五一劳动节的活动海报，帮我推荐一些广告词"，ChatGPT 的回答如图 1-7 所示。可以看到，推荐的结果跟百度搜索的结果没有太大的区别。

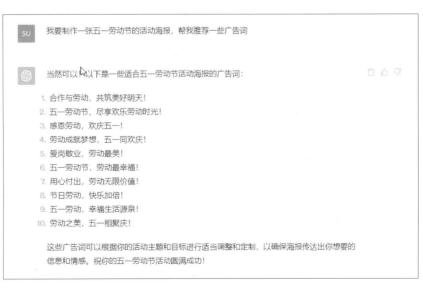

图 1-7

步骤 02 接下来分析有效的提问方法。在 ChatGPT 中输入"这是一个甜品店，主营奶茶，门店需要制作一张五一劳动节的活动海报，请你作为一名资深的策划师，帮该门店策划一些活动海报的广告词，与奶茶有关，需要加入一些折扣的关键词，以吸引顾客"，ChatGPT 的回答如图 1-8 所示。

图 1-8

上面这个提问案例就是采用了"交代背景＋赋予身份＋给出需求＋意见补充"的提问结构，基本上能够帮助我们解决广告文案中面临的大部分问题。

📖 004 让 ChatGPT 的文案变得更生动

扫码观看教学视频

通常情况下，ChatGPT 生成的文案虽然非常严谨，但略显死板、单调，如果想让 ChatGPT 的回答更灵活，用户可以在提问中加入一些语言风格描述词，如"情节要有吸引力"，下面通过实操对比一下。

步骤 01 在 ChatGPT 中输入"请为沐浴露产品写一段广告词"，没有添加风格描述词，生成的答案如图 1-9 所示。

图 1-9

步骤 02 在 ChatGPT 中输入"请为沐浴露产品写一段广告词，情节要有吸引力"，加上风格描述词，生成的答案如图 1-10 所示。可以看到，两个回答的对比非常明显，没有风格描述词时生成的回答比较机械化，而添加了风格描述词后生成的回答则犹如小说情节一样，更有吸引力。

图 1-10

005 给 ChatGPT 定义身份

扫码观看教学视频

ChatGPT 作为一个语言模型，可以充当各式各样的角色，因此用户在与 ChatGPT 对话时，可以先赋予其身份，如让 ChatGPT 充当设计师，设计一款蛋糕的宣传文案，ChatGPT 会生成更有参考价值的答案。赋予 ChatGPT 身份，相当于给了 ChatGPT 一定的语言风格和话题内容方面的提示，让 ChatGPT 能够对接下来的对话做足准备。这一技巧不仅适用于咨询 ChatGPT 信息，也适用于与 ChatGPT 进行深度的沟通，下面介绍具体操作方法。

步骤 01 在 ChatGPT 中输入"你是一位有着 10 年工作经验的设计师，你需要帮助我设计一份汽车宣传海报的文案。在你给出答案前，可以问我一些关于汽车宣传海报的问题"，ChatGPT 的回答如图 1-11 所示。

图 1-11

2. 你希望这份海报传达哪些主要信息或亮点？例如，是强调汽车的性能、安全性、环保特性还是其他方面？

3. 你的目标受众是谁？他们的特点和喜好是什么？

4. 有没有特定的口号或标语，你希望在海报上使用？

5. 你有没有特殊的设计要求，比如颜色、排版或图片素材的选择？

回答这些问题可以帮助我更好地理解你的需求，然后为你提供一份更具创意和吸引力的汽车宣传海报文案。

图 1-11（续）

步骤 02 从图 1-11 中可以看到，ChatGPT 一共提出了 5 个问题，接下来用户可以根据需求回答相关问题，ChatGPT 即可生成更符合用户需求的内容，如图 1-12 所示。

1、这是一款新品越野车
2、强调汽车的性能、安全性，适合旅途自驾游
3、目标受众是有一定经济能力的年轻人

非常感谢你提供的信息。基于你的要求，以下是一份针对新款越野车的宣传海报文案：

探险之路，由你主导

让冒险成为你的习惯

[图片：一辆激情四溢的越野车行驶在壮丽的山脉道路上]

全新越野冒险者

性能卓越，安全无忧

这不仅仅是一辆汽车，更是你未来的旅程伙伴。全新越野冒险者，敞开新的大门，带你进入未知的世界。

性能超群

- 强劲动力，轻松征服险峻山路
- 先进悬挂系统，确保平稳舒适的驾驶体验
- 高度耐用，为你的冒险提供可靠保障

安全无忧

- 先进的安全技术，守护你的每一次冒险
- 多重气囊，保障你和乘客的安全
- 高强度车身结构，为意外情况提供强大的保护

自由探索，无限可能

不再害怕未知，不再局限于城市的繁华。全新越野冒险者，是你追寻自由、探索未知的最佳伴侣。

只有你，才能定义你的冒险之路

现在就驾驶全新越野冒险者，开启你的冒险之旅。

[底部车型和联系信息]

这份宣传海报旨在强调越野车的性能和安全性，同时针对有一定经济能力的年轻受众。如果你有任何进一步的修改或特殊要求，请随时告诉我，我将根据你的反馈进行调整。

图 1-12

1.2 快速生成 AI 商业广告关键词

设计 AI 商业广告时，关键词撰写是比较重要的一步，如果关键词描述得不够准确，得到的 AI 商业广告图片就不会太精准。有些用户经常不知道如何描述对象，撰写广告关键词时会浪费许多时间，此时就可以把"画面描述"这个任务交给 ChatGPT 来完成，灵活使用 ChatGPT 生成 AI 商业广告关键词，就可以完美解决词穷的问题。本节主要介绍使用 ChatGPT 生成 AI 商业广告关键词的技巧。

📖 006 通过直接提问获取关键词

扫码观看教学视频

当你设计 AI 广告图片时，如果不知道如何撰写关键词，可以直接向 ChatGPT 提问，让它帮你描绘需要的画面和场景，下面介绍具体操作方法。

步骤 01 在 ChatGPT 中输入"帮我形容下一杯美味的奶茶，适合办公室人员作为下午茶"，ChatGPT 给出的回答比较详细，其中有许多关键词可以使用，比如"浓郁的茶叶香气""茶园的氛围""顺滑的口感""满满的奶香"，如图 1-13 所示。

> SU 帮我形容下一杯美味的奶茶，适合办公室人员作为下午茶
>
> ⑤ 一杯美味的奶茶，适合办公室的下午茶，可以被形容为：
>
> 1. 香浓的茶香：这杯奶茶散发出浓郁的茶叶香气，让人在品尝的瞬间感受到茶园的氛围。
> 2. 顺滑的口感：奶茶的质地非常顺滑，奶与茶的混合让口感丝滑细腻，令人陶醉。
> 3. 适度的甜度：奶茶的甜度恰到好处，既能满足甜食的渴望，又不会过分甜腻，保持了茶的原汁原味。
> 4. 满满的奶香：奶茶中的奶香扑鼻而来，让人感受到奶与茶的完美融合，仿佛品尝到了一口奶沐浴的茶叶。
> 5. 舒适的温度：奶茶的温度适中，既能驱散办公室中的寒意，又不会太烫，让人可以悠闲地享受。
> 6. 提神醒脑：奶茶中的茶因含有咖啡因，能够提供一份下午的精神清醒，有助于提高工作效率。
>
> 总之，这杯美味的奶茶是一种完美的下午茶选择，不仅能够让你在办公室里得到放松，还能为你的味蕾带来一场愉悦的享受。

图 1-13

步骤 02 如果你需要更细致地描述奶茶的特点，可以再次输入"形容得再细致点，主要是奶茶的特点"，此时 ChatGPT 将对奶茶的特点进行细致描述，又可以得到许多关键词，如图 1-14 所示，这就是通过直接提问获取关键词的过程。

SU 形容得再细致点，主要是奶茶的特点

当形容一杯美味的奶茶时，可以更加细致地突出奶茶的特点：

1. **茶叶的选择**：这杯奶茶选用了精挑细选的茶叶，或者是高山茶，或者是红茶，或者是绿茶，茶叶的品质保证了奶茶的独特风味。
2. **浓郁的茶香**：奶茶中散发出来的茶香既深邃又芳香，仿佛品尝到了茶叶叶脉间的芳香气息。
3. **奶香的绵密**：奶茶中的奶香非常绵密，奶与茶的比例恰到好处，奶香包裹着茶叶，使整杯奶茶口感丰富而滋润。
4. **细腻的奶泡**：奶茶上方覆盖着一层细腻的奶泡，这些奶泡仿佛是一朵朵白色的云朵，增添了视觉和口感上的享受。
5. **顺滑的液体质地**：奶茶的液体质地极为顺滑，每一口都充满了细腻的口感，让人无法抗拒。
6. **微妙的甜度平衡**：奶茶中的糖分恰到好处，不会过分甜腻，而是给予一种微妙的甜美感受，完美搭配茶叶的苦涩。
7. **温度适中**：奶茶的温度既不会太烫，也不会太凉，刚刚好，让人可以舒适地品尝每一口。
8. **充实的饱腹感**：奶茶中奶与茶的结合提供了一种充实的饱腹感，能够满足下午茶的小饥饿。
9. **提神的效果**：奶茶中的茶叶所含的咖啡因能够实现提神的效果，让你在办公室焕发活力。

这样一杯美味的奶茶，不仅仅是一种饮品，更是一场充满感官愉悦的体验，让你在办公室的下午时光变得更加美好。

图 1-14

步骤 03 我们将在 ChatGPT 中获取的关键词应用于 Firefly 中。在页面下方输入关键词后，单击"生成"按钮，如图 1-15 所示。本书第 4 章将对 Firefly 平台进行详细介绍，大家可以参考第 4 章的使用方法进行操作。

图 1-15

步骤 04 执行操作后，即可生成 4 幅奶茶图片，这 4 杯不同的奶茶画面都有各自的特点，效果如图 1-16 所示。

图 1-16

专家指点

本实例中用到的关键词为"美味的奶茶，奶茶散发出来的茶香既深邃又浓郁，奶茶上方覆盖着一层细腻的奶泡"。

007 通过多次对话获取关键词

我们可以将 ChatGPT 看作一个功能强大的"智能聊天机器人"，可以通过不断地与它对话，得到我们想要的 AI 广告图片关键词。下面以"婚庆广告"为例，向大家讲解如何通过对话获取 AI 绘画关键词，具体操作步骤如下。

扫码观看教学视频

步骤 01 在 ChatGPT 中输入"请根据我给你的 idea，详细描述一个富有创意的画面，然后使用逗号分隔描述里的修饰词，并把描述翻译成英文。idea：婚庆广告"，ChatGPT 给出了许多文案信息，并翻译成了英文，如图 1-17 所示。

步骤 02 ChatGPT 给出的文案信息过多且内容太长，下一步我们希望它能将语言精简一点。此时可以再次输入"简短一些，仅保留关键词，并使用逗号将关键词隔开，仅用中文"，这次 ChatGPT 的回答结果精简了很多，如图 1-18 所示。

SU　请根据我给你的idea，详细描述一个富有创意的画面，然后使用逗号分隔描述里的修饰词，并把描述翻译成英文。idea：婚庆广告

在一个温馨的婚庆广告画面中，幸福的新娘穿着一袭雪白的婚纱，优雅地站在沙滩上，轻柔的海风拂过她长长的，金色的，飘逸的发丝。她的微笑，甜美的，灿烂的，像阳光一样洒满整个画面。身后，一个壮观的夕阳，橙色的，火红的，渐渐沉入海平线，将天空染成了橙色和紫色的渐变。海浪，涛涛的，悠然的，轻轻拍打着沙滩，伴随着温暖的涟漪。

Translation into English:
In a heartwarming wedding advertisement scene, a blissful bride stands gracefully on the beach in a snow-white wedding gown, her long, golden, flowing locks gently caressed by the sea breeze. Her smile, sweet, radiant, bathes the entire scene like sunshine. Behind her, a spectacular sunset, orange, fiery, gradually sinks into the horizon, painting the sky in shades of orange and purple. The waves, rhythmic, serene, softly lap against the shore, accompanied by warm ripples.

图 1-17

SU　简短一些，仅保留关键词，并使用逗号将关键词隔开，仅用中文

新娘,婚纱,沙滩,海风,微笑,夕阳,海浪

图 1-18

专家指点

ChatGPT 的主要功能是自然语言处理和生成，包括文本的自动摘要、文本分类、对话生成、文本翻译、语音识别、语音合成等方面。

ChatGPT 主要基于深度学习和自然语言处理等技术实现这些功能，它采用了类似于神经网络的模型进行训练和推理，模拟人类的语言处理和生成能力，可以处理大规模的自然语言数据，生成质量高、连贯性强的语言模型，具有广泛的应用前景。

步骤 03 复制这段中文，打开 Firefly 页面，将复制的内容粘贴到 Firefly 页面的输入框中，单击"生成"按钮，Firefly 将生成 4 张对应的图片，如图 1-19 所示。需要注意的是，即使是相同的关键词，Firefly 每次生成的图片效果也不一样。

步骤 04 单击相应的图片，即可预览大图效果，如图 1-20 所示。

图 1-19

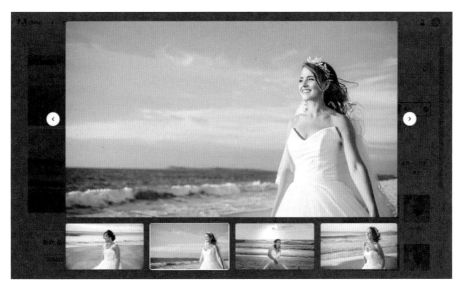

图 1-20

008 通过表格整理关键词内容

扫码观看教学视频

我们在与 ChatGPT 进行对话时，还可以以表格形式生成我们需要的关键词内容。下面介绍通过表格区分中、英文关键词的具体操作方法。

步骤 01 在 ChatGPT 中输入"一幅商业广告图片的构思分几个部分，尽量全面且详细，用表格回答"，ChatGPT 将以表格的形式给出回答，如图 1-21 所示。

图 1-21

步骤 02 继续向 ChatGPT 提问，让它给出具体的提示词。在 ChatGPT 中输入"如果是一幅商场活动广告，请问哪些视觉元素可以更吸引人，请用表格回答"，ChatGPT 给出了许多视觉元素，并有相关描述内容，如图 1-22 所示，从这些回答中可以提取关键词信息。

图 1-22

步骤 03 在 ChatGPT 中继续输入"商业广告中的文字内容可以分为哪些类型？请用表格回答"，ChatGPT 将会给出相关的回答，如图 1-23 所示。

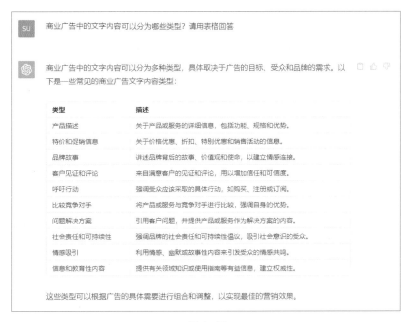

图 1-23

步骤 04 继续向 ChatGPT 提问，可以针对卖点、主题、布局、背景以及场景等提出具体的细节，提问越具体，ChatGPT 的回答越精准。我们可以从这些表格中复制需要的关键词信息，并粘贴到 AI 绘图工具中，生成需要的广告图片画面。

1.3 生成 6 类常见的商业广告文案

商业广告文案是指用于产品推广、品牌宣传、企业营销等活动的文字内容，旨在用文字打动人心，促使消费者产生购买力的决策。在 ChatGPT 的帮助下，创作者可以高效地完成商业广告文案的写作。本节将介绍 ChatGPT 生成商业广告文案的操作方法。

009 使用 ChatGPT 写作产品推广文案

产品推广文案通常是指用于概括产品亮点、展示产品优势的文本，旨在通过文字打动消费者，提高产品的购买力。在 ChatGPT 的帮助下，用户可以迅速获得推广文案，从而增加产品的影响力和销售量。下面介绍使用 ChatGPT 写作产品推广文案的方法。

扫码观看教学视频

步骤 01 在 ChatGPT 输入框中输入提示词，如"一款电视机的特点是高清画质、多功能、远程控制、互联网连接，请结合电视机的目标受众，分析出这款电视机的卖点"，按 Enter 键确认，ChatGPT 会总结出特定产品的卖点，如图 1-24 所示。

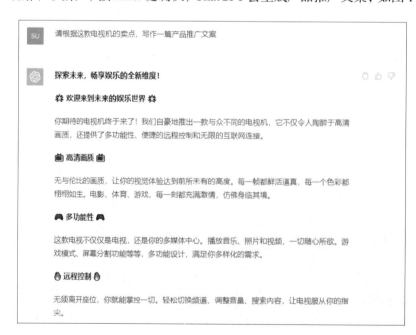

图 1-24

步骤 02 在同一个输入框中继续输入提示词，如"请根据这款电视机的卖点，写作一篇产品推广文案"，按 Enter 键确认，ChatGPT 会生成产品推广文案，如图 1-25 所示。

图 1-25

⊙ 互联网连接 ⊙

畅游互联网的无限可能性。流媒体视频、社交媒体、应用程序等等，一切尽在掌握。与世界连接，随时获得最新信息和娱乐。

◎ 智能功能 ◎

让电视更聪明。语音识别、个性化推荐，智能技术让电视变得更智能，更懂你的喜好。

欢迎来到电视娱乐的未来！这款电视机将成为你家庭的焦点，带来前所未有的娱乐和互动体验。不再满足于普通，选择未来，选择我们的电视机，让娱乐从此不一样！🚀

掌控未来，从这里开始！

立即购买，开启你的未来娱乐之旅。

图 1-25（续）

📖 010 使用 ChatGPT 策划电视广告文案

在媒体领域，电视是提供娱乐、传播信息的主要媒介之一，同时也能够助力产品的推广。在 ChatGPT 的帮助下，用户可以通过输入提示词获得满足需求的广告文案。下面介绍使用 ChatGPT 策划电视广告文案的方法。

扫码观看教学视频

步骤 01 在 ChatGPT 输入框中输入提示词，如"假设你是一位经验丰富的广告策划专员，请你提供一些关于婴儿奶瓶的广告语"，按 Enter 键确认，ChatGPT 会给出相关产品的广告文案，如图 1-26 所示。

当然，以下是一些关于婴儿奶瓶的广告语建议：

1. "婴儿奶瓶：温馨的初生时光，从这里开始。"
2. "给宝宝最好的开始：选择我们的婴儿奶瓶。"
3. "舒适、安全、方便：我们的奶瓶满足一切需求。"
4. "我们关心每一滴奶，因为我们关心每一位宝宝。"
5. "喂养的艺术：让婴儿奶瓶成为您的最佳选择。"
6. "妈妈的护理，婴儿的满足：选择智能奶瓶。"
7. "流畅的吸吮体验，宝宝的微笑回报。"
8. "母乳喂养的完美伴侣，创造亲子时刻。"
9. "无BPA，无毒，无忧的喂养体验。"
10. "最好的开始，从最好的奶瓶开始。"

这些广告语旨在突出婴儿奶瓶的舒适、安全、高品质和母婴关系的重要性，以吸引父母关注和选择您的产品。根据您的品牌和产品特点，可以进行进一步的定制和创意。

图 1-26

步骤 02 在同一个输入框中继续输入提示词，如"请根据'给宝宝最好的开始：选择我们的婴儿奶瓶'这则广告语来策划一个创意广告，要带有情境和生活画面，对受众有感染力"，按 Enter 键确认，ChatGPT 会策划出关于婴儿奶瓶产品的电视广告文案，如图 1-27 所示。

当然，以下是一个基于广告语"给宝宝最好的开始：选择我们的婴儿奶瓶"的创意广告情境：

情境：

画面：一个美丽的夏日早晨，一个年轻的妈妈和她的可爱宝宝一起坐在草坪上，阳光洒在他们身上。妈妈温柔地为宝宝准备奶瓶，然后把它递给宝宝。

广告词：
"给宝宝最好的开始：选择我们的婴儿奶瓶。"

画面继续：
宝宝抓住奶瓶，他的大眼睛充满好奇。当他开始喝奶时，微笑浮现在他的脸上，妈妈的眼神充满温馨和满足。

广告词：
"因为每一滴奶都是对宝宝的爱和呵护。"

这个情境简单而感人，突出了婴儿奶瓶作为宝宝生活中不可或缺的一部分，以及母爱和关怀的表达。它将观众带入了一个温馨的家庭场景，激发了情感共鸣。

图 1-27

011 使用 ChatGPT 生成户外广告文案

扫码观看教学视频

户外广告文案是指用于室外宣传产品、推广品牌或呼吁行动的文字内容，通常以固定广告牌的形式呈现。用户运用 ChatGPT 可以获得 AI 创作的户外广告文案参考。下面介绍使用 ChatGPT 生成户外广告文案的方法。

步骤 01 在 ChatGPT 输入框中输入提示词，如"户外的固定广告牌上的文案有哪些特点？"，按 Enter 键确认，ChatGPT 会提供户外广告文案的特点，如图 1-28 所示。

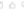

户外的固定广告牌上的文案通常具有以下特点，以吸引目标受众的注意力和传达广告主要信息：

1. 简洁明了：户外广告牌的观众通常只有短暂的时间来阅读和理解广告，因此文案应该非常简洁明了，避免过多文字和复杂的句子。一般来说，广告文案应该限制在几句话或者几个关键词。

2. 大号字体：为了确保广告在远处也能够被看清楚，广告牌上的文案通常使用大号字体，以增强可读性。字体颜色和背景色之间应该有足够的对比度，以确保文案能够清晰可见。

3. 鲜明的图像：户外广告通常会结合图像或图标来增强视觉吸引力和信息传达。这些图像应该与广告的主题和目标受众相关，并能够迅速传达核心信息。

4. 清晰的呼吁行动：广告牌上的文案通常会包括一个明确的呼吁行动（Call to Action，CTA），告诉观众他们应该采取什么行动，例如访问网站、打电话、购买产品等。

5. 品牌标识：广告文案通常也包括广告主的品牌标识，如标志、标志、联系信息等，以便观众能够识别广告来源。

6. 地理位置信息：如果广告涉及到特定地点的业务，如商店、餐厅或活动，文案通常会包括地址或地理位置信息，以便观众知道如何找到它们。

7. 引起兴趣或情感共鸣：好的户外广告文案能够引起观众的兴趣或情感共鸣，使他们对广告内容产生兴趣或感情联系。

8. 防止信息过载：广告牌上的文案应该避免信息过载，集中在一个或两个主要信息点上，以避免观众感到困惑或不知所措。

总的来说，户外广告牌上的文案需要简洁、明了、吸引人，能够迅速传达核心信息和呼吁观众采取行动。这些特点有助于确保广告在户外环境中取得最佳效果。

图 1-28

步骤 02 在同一个输入框中继续输入提示词，如"请根据以上特点，提供关于鸡蛋面产品的文案"，按 Enter 键确认，ChatGPT 会生成户外广告文案，如图 1-29 所示。

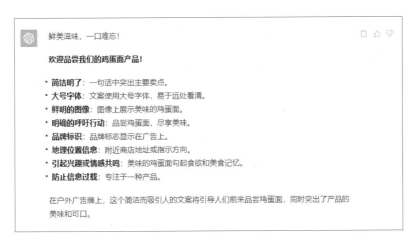

图 1-29

步骤 03 在同一个输入框中继续输入提示词，如"请再提供 5 条关于鸡蛋面产品的文案"，按 Enter 键确认，ChatGPT 会继续生成 5 条关于鸡蛋面的户外广告文案，如图 1-30 所示。

图 1-30

012 使用 ChatGPT 撰写电商主图文案

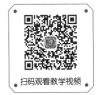

扫码观看教学视频

在电商领域，主图文案能够用于凸显产品的亮点和优势，从而激发消费者的购买欲望。撰写主图文案前需要分析产品的特点、受众的需求、市场趋势等多方面的因素，同时还需要一定的网感和文字功底。此时，用户巧用 ChatGPT，便可以借助 AI 快速获得电商主图文案。下面介绍使用 ChatGPT 撰写电商主图文案的方法。

步骤 01 在 ChatGPT 输入框中输入提示词，如"请帮我分析一下年轻人对音响的需求和喜好"，按 Enter 键确认，ChatGPT 会提供特定产品的受众需求，如图 1-31 所示。

年轻人对音响的需求和喜好受到多种因素的影响,包括技术、生活方式、娱乐偏好和社交互动。以下是一些年轻人可能对音响产品有的需求和喜好:

1. 高音质和音乐体验:年轻人通常对音质要求较高,他们欣赏清晰、深沉的声音,特别是对于音乐爱好者而言。他们追求更好的音乐体验,希望音响能够还原音乐的原汁原味。

2. 便携性:年轻人的生活方式通常比较活跃,他们可能需要随身携带音响。因此,便携性对他们来说是一个重要的需求。轻便、易于携带的音响产品会很受欢迎。

3. 多功能性:年轻人喜欢多功能的设备,他们可能希望音响不仅能播放音乐,还能充当蓝牙扬声器、电话免提、智能助手等多种角色。

4. 无线连接:年轻人更喜欢无线音响,如蓝牙音响,因为它们方便连接到移动设备,不需要烦琐的线缆。此外,Wi-Fi连接也在一些智能音响产品中受欢迎,因为它们允许用户通过语音控制音响和智能家居设备。

5. 智能化和声控:智能音响,如Amazon Echo和Google Home等,对年轻人来说非常吸引人,因为它们允许使用语音指令控制音响和访问互联网上的信息。这也可以用于家庭自动化,如控制灯光、温度和安全系统等。

6. 设计和外观:音响的外观和设计也很重要。年轻人通常注重时尚和个性化,他们喜欢有吸引力的外观和多样化的颜色选择。

7. 社交分享:年轻人通常喜欢与朋友分享音乐,因此一些音响产品可能具有社交分享功能,例如多设备连接或派对模式,以便更好地与他人分享音乐。

8. 价格和性价比:尽管年轻人对音响质量和功能有较高的要求,但他们也通常会考虑价格。因此,性价比高的音响产品可能更受欢迎。

总的来说,年轻人对音响的需求和喜好是多元化的,取决于个人偏好和使用情境。因此,音响制造商需要根据不同的市场细分,提供多样化的产品来满足不同年轻人的需求。

图 1-31

步骤 02 在同一个输入框中继续输入提示词,如"请结合受众需求,提炼出音响的亮点和优势",按 Enter 键确认,ChatGPT 会提炼出特定产品的亮点,如图 1-32 所示。

根据年轻人的需求和喜好,可以提炼出音响产品的亮点和优势如下:

1. 卓越音质:音响产品应该提供卓越的音质表现,以满足年轻人对高品质音乐体验的需求。采用先进的音频技术和高质量的扬声器,以还原音乐的原汁原味。

2. 便携性和多功能性:音响产品应具备便携性,轻巧易携带,适合跟随年轻人的生活方式。同时,它们还应具备多功能性,可以充当蓝牙扬声器、电话免提、智能助手等,满足多种使用场景。

3. 无线连接和智能化:音响产品应支持无线连接,如蓝牙和Wi-Fi,以方便地连接到移动设备和互联网。智能音响功能也是一大优势,允许用户通过语音控制音响和智能家居设备,提高便利性。

4. 设计和外观:音响产品应注重时尚设计和个性化,提供吸引人的外观和多样化的颜色选择,以迎合年轻人的审美需求。

5. 社交分享功能:为了满足年轻人的社交互动需求,音响产品可以具备社交分享功能,例如多设备连接或派对模式,以便与朋友分享音乐和娱乐体验。

6. 价格和性价比:音响产品不仅要提供高品质的性能和功能,还应具备合理的价格,以满足年轻人对性价比的考量。

总之,根据年轻人的需求和喜好,音响产品的亮点和优势应该包括卓越音质、便携性和多功能性、无线连接和智能化、时尚的设计、社交分享功能以及合理的价格,以满足他们对音响的高品质期望和多样化的使用场景。

图 1-32

步骤 03 在同一个输入框中继续输入提示词,如"请根据以上信息,撰写音响的电商主图文案,要求语言精简、突出产品亮点",按 Enter 键确认,ChatGPT 会生成电商主图文案,如图 1-33 所示。

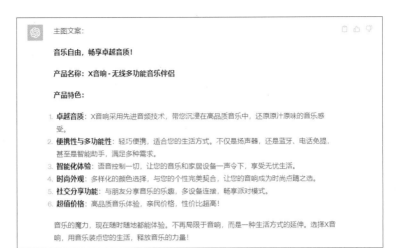

图 1-33

013 使用 ChatGPT 编写详情页文案

扫码观看教学视频

详情页文案是电商领域用于描述产品详细特征的文字内容，包括产品的具体功能、设计特点、规格包装、使用说明、注意事项等元素，能够以文字的形式全面地介绍产品。

借助 ChatGPT，用户可以快速获得特定产品的详情页文案内容，从而节省人力成本。下面介绍使用 ChatGPT 编写详情页文案的方法。

步骤 01 在 ChatGPT 输入框中输入提示词，如"假设你是一名广告策划师，拥有多年的电商文案策划经验。现在需要你为一款洗衣机策划详情页文案，我需要向你提供哪些信息？"，按 Enter 键确认，ChatGPT 会罗列出撰写详情页文案所需的信息，如图 1-34 所示。

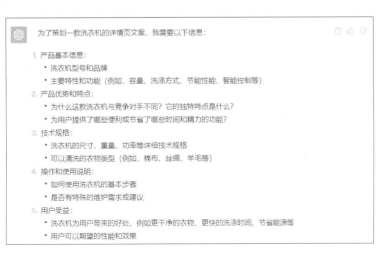

图 1-34

6. 客户评价和推荐：
 • 如果有的话，提供客户评价或推荐，以显示产品的质量和性能
 • 有关客户体验的正面反馈
7. 价格和购买信息：
 • 产品的价格和可用型号
 • 购买选项，例如线上购买链接或线下零售商信息
8. 售后服务和保修信息：
 • 提供有关售后服务、保修政策和客户支持的信息
 • 如何联系客服或获取技术支持
9. 图片和视觉元素：
 • 高质量的产品图片，包括不同角度的照片
 • 可能还需要产品示意图或演示视频
10. 营销信息：
 • 产品的独特销售点，如促销、折扣、赠品等

一旦提供了这些信息，我将能够为您策划一份吸引人的洗衣机详情页文案，以吸引潜在客户
并有效地传达产品的价值和优势。

图 1-34（续）

步骤 02 用户可以根据需求提供相关信息，按 Enter 键确认，ChatGPT 即可生成
洗衣机的详情页文案，如图 1-35 所示。

SU 1、产品的功能：有容量、洗涤方式、节能性能、智能控制等。
 2、产品的特点：是大容量，对衣服损伤小。
 3、用户受益：更快的洗涤时间，更干净的衣物，节省能源

非常感谢您提供的产品信息。基于这些信息，我可以为您策划一份洗衣机详情页文案，以吸
引潜在客户并突出产品的价值和优势：

产品名称：智能大容量洗衣机 - 节能保护您的衣物

产品特点：

🧺 **大容量**：无论您家中有多少衣物，我们的洗衣机都可以应付自如。不再为洗衣频繁而烦
恼。

💧 **极低损伤**：我们明白，您的衣物是您的财产，因此我们的洗衣机专注于最小化对衣物的损
伤。您的衣物将更持久，看起来更好。

产品功能：

✿ **智能控制**：让洗衣变得更加轻松。通过我们的智能控制，您可以轻松选择最适合您的洗涤
程序，而无需猜测。

🍃 **节能性能**：我们的洗衣机采用先进的节能技术，帮助您减少用水和用电，保护环境的同时
也为您节省成本。

图 1-35

用户受益：

🌀 **更快的洗涤时间**：不再等待漫长的洗涤周期。我们的洗衣机能在更短的时间内完成洗涤任务，让您有更多时间做您喜欢的事情。

🧺 **更干净的衣物**：洗涤效果卓越，能够彻底清洗衣物，让您的衣服焕然一新，清新如新。

⚫ **节省能源**：我们的洗衣机不仅可以省时，还可以帮助您降低能源消耗，为地球尽一份微薄之力。

无论是对于大家庭还是对环保有要求的消费者，我们的智能大容量洗衣机都是完美的选择。让我们的产品为您的生活带来更多便利和舒适。

立即购买，享受卓越的洗涤体验，同时保护环境，节省时间和能源。

这是一份基于提供的信息的示例文案。您可以根据您的需求进行修改和定制，以更好地满足您的产品推广目标。如果需要更多帮助或有其他特殊要求，请随时告诉我。

图 1-35（续）

📖 014 使用 ChatGPT 创作商品海报文案

扫码观看教学视频

商品海报文案是指放置于海报上的产品宣传文字，它具有语言简练、清晰明了、醒目的特点，能够引导消费者购买产品。在 ChatGPT 的帮助下，用户可以获得创作商品海报文案的灵感和参考。下面介绍使用 ChatGPT 创作商品海报文案的方法。

步骤 01 在 ChatGPT 输入框中输入提示词，如"商品海报文案有哪些特征？创作商品海报文案可以从哪些角度切入？"，按 Enter 键确认，ChatGPT 会提供创作商品海报文案的信息，如图 1-36 所示。

商品海报文案是吸引顾客关注和激发购买兴趣的重要元素之一。以下是一些商品海报文案的特征以及创作角度的建议：

特征：

1. **吸引力**：文案应该具有吸引人的特点，吸引目标受众的注意力。使用引人注目的标题和图像。
2. **清晰明了**：文案应该简洁明了，让人一目了然地了解产品的关键特点和优势。
3. **情感共鸣**：通过情感化的语言，让受众感受到产品与其生活或需求的关联，建立情感共鸣。
4. **独特性**：强调产品的独特性和与竞争对手的区别，以吸引更多注意力。
5. **诱导行动**：鼓励受众采取行动，例如购买、点击链接、了解更多等。

图 1-36

创作角度：

1. **产品特点**：描述产品的关键特点、功能和性能，以便顾客了解为什么选择该产品。
2. **用户需求**：强调产品如何满足顾客的需求和解决问题，突出产品的实际用途。
3. **故事叙述**：以故事性的方式来展示产品，让受众能够更容易地将产品融入自己的生活故事中。
4. **社会证明**：引用客户的评论、评分或推荐，以证明产品的价值和品质。
5. **限时优惠**：如果有促销或特别优惠，一定要在文案中突出它们，以制造紧迫感。
6. **解决问题**：强调产品如何解决顾客的问题或痛点，以提供实际价值。
7. **品牌价值观**：如果品牌有明确的价值观和使命，可以将其融入文案中，以建立更深层次的联系。
8. **关联季节或事件**：如果产品与特定季节、假期或事件相关，可以利用这些关联性来创作文案。
9. **用户生成内容**：使用客户生成的照片、视频或评论，以增加文案的可信度和吸引力。
10. **调研竞争对手**：了解竞争对手的广告文案，以确保你的文案在市场中突出。

综合考虑以上特征和创作角度，你可以根据你的产品和目标受众选择最合适的文案策略，以制作吸引人的商品海报文案。记住，测试和优化是不可或缺的步骤，以确保你的文案达到最佳效果。

图 1-36（续）

步骤 02 在同一个输入框中继续输入提示词，如"请结合海报文案的特征，从故事叙述的角度出发，提供一些干果零食产品的海报文案"，按 Enter 键确认，ChatGPT 会创作出干果零食产品海报文案，如图 1-37 所示。

当从故事叙述的角度创作干果零食产品的海报文案时，可以尝试以下几种切入点，以强调产品的吸引力和与消费者生活的关联：

1. **冒险之旅：**
"每一颗葡萄干都是一次美味的冒险。跟着我们的干果零食，探索世界各地的风味！从地中海的无花果到亚马逊的巴西坚果，我们为您带来全球的美食之旅。"
2. **家庭的味道：**
"我们的干果零食是家庭的味道，每一口都带着温馨回忆。一起分享，一起创造新的美好时光。"
3. **健康的伙伴：**
"在繁忙的生活中，选择健康的伙伴。我们的干果零食充满能量，不添加任何人工成分。让它们成为您健康生活的一部分。"
4. **自然之恩：**
"每一颗坚果都是大自然的馈赠。我们精心挑选和处理，为您呈现最新鲜、最美味的干果。品味自然之恩。"
5. **纯粹的滋味：**
"在纯净的大自然中孕育出的滋味，无须过多修饰。我们的干果零食保持原汁原味，每一口都是纯粹的享受。"
6. **旅途的伙伴：**
"带上我们的干果零食，开始新的旅途。它们轻巧便携，是您在户外活动中的最佳伙伴。"
7. **独特的体验：**
"品味独特的体验，品尝与众不同的干果。每一款都是精心挑选，只为给您带来独特的口感和滋味。"
8. **美食故事：**
"每一颗干果都是一个美食故事的开始。让我们的产品成为您的故事主角，与家人和朋友一起分享。"

图 1-37

> 9. **绿色的选择：**
> "*"选择我们的干果零食，不仅享受美味，还支持可持续农业和绿色生产。为地球的未来做出贡献。"
> 10. **季节的变化：**
> "*"与季节同行，品尝不同季节的水果和坚果。我们的干果零食为您带来四季的味道。"
>
> 这些故事叙述的角度可以根据你的品牌和产品特点进行调整和定制，以吸引目标受众的关注，并使他们更容易与你的产品建立情感联系。

图 1-37（续）

步骤 03 在同一个输入框中继续输入提示词，如"这个文案的立意很好，但文字描述缺少了一些生动性和说服力，请重新生成文案"，按 Enter 键确认，ChatGPT 会对干果零食产品海报文案进行修改，如图 1-38 所示。

当创作干果零食产品的海报文案时，为了增加生动性和说服力，可以尝试以下重新生成的文案：

1. **探索自然的滋味：**
 "*"每一颗干果都是自然的馈赠，是大自然的味道和阳光的温暖。在我们的干果零食中，发现自然的滋味，与自然亲密接触。"
2. **来自农田的美味：**
 "*"我们的干果零食是来自最佳农田的美味之选。每一颗都是农夫辛勤劳作的结晶，让您尽情享受纯正的味道。"
3. **滋味之旅：**
 "*"闭上眼睛，品味一片滋味之旅。从柔和的杏仁到酸甜的葡萄干，我们的干果零食带您穿越风味的时空。"
4. **品味健康：**
 "*"健康不应该是无聊的。尝试我们的干果零食，融合了健康与美味，让您在每一口中都感受到活力的涌现。"
5. **大自然的精华：**
 "*"大自然是最伟大的大师，我们的干果零食是大自然的精华。品味大自然的神奇，感受生命的力量。"
6. **小巧的幸福：**
 "*"幸福可以如此小巧，就像我们的干果零食一样。把它们带到口袋里，随时享受一口小巧的幸福。"
7. **美食的诱惑：**
 "*"美食是一种诱惑，而我们的干果零食是这种诱惑的极致表现。品味诱惑，感受味蕾的舞蹈。"
8. **自然之味：**
 "*"自然是最伟大的大厨师，我们的干果零食是自然之味的完美体现。品味自然，感受纯粹。"
9. **新鲜到家：**
 "*"新鲜的干果直送您家，每一口都是新鲜的承诺。我们的干果零食，就像新鲜的风味直达您的味蕾。"
10. **坚果的魔法：**
 "*"坚果是一种魔法，我们的干果零食充满了这种魔法。品味魔法，让味蕾沉醉其中。"

这些重新生成的文案试图更生动地描述干果零食的美味和与大自然的关联，并通过形象化的语言和情感表达增加说服力，以吸引受众的兴趣和好奇心。

图 1-38

熔岩草莓巧克力

第 **2** 章 PS 设计：编辑和处理广告图像

学习提示

　　使用 AI 绘图工具生成的照片或多或少存在一些瑕疵，我们可以使用 Photoshop（简称 PS）对其进行优化处理，包括调色和修图等，从而使 AI 商业广告变得更加完美。另外，本章介绍的这些 PS 技巧也适用于普通照片的后期处理，希望大家能够熟练掌握。

本章重点导航

◇ 调整和裁剪广告图像尺寸
◇ 广告图像的色调处理
◇ 修饰与润色广告图像细节

2.1 调整和裁剪广告图像尺寸

设计 AI 商业广告的过程中，有时候会发现图像的构图不太美观，或者画面出现了倾斜或颠倒的现象，此时需要对图像进行裁剪、旋转或翻转操作，使广告图像效果更加美观。本节主要介绍调整图像、裁剪图像、旋转图像、翻转图像以及扩展图像背景区域的操作方法。

015 调整广告图像尺寸

在 Photoshop 中，广告图像的尺寸越大，所占的空间也越大。更改广告图像的尺寸，会直接影响广告图像的显示效果。下面介绍调整广告图像尺寸的操作方法。

步骤 01 执行"文件"|"打开"命令，打开一幅素材图像，如图 2-1 所示。

步骤 02 执行"图像"|"图像大小"命令，如图 2-2 所示。

图 2-1

图 2-2

步骤 03 弹出"图像大小"对话框，设置"宽度"为 800 像素，如图 2-3 所示。

步骤 04 单击"确定"按钮，即可调整图像的尺寸，如图 2-4 所示。

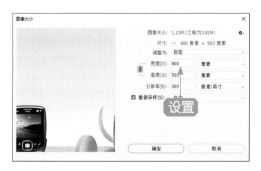

图 2-3

图 2-4

016 裁剪广告图像画面

扫码观看教学视频

在 Photoshop 中，使用裁剪工具可以对广告图像进行裁剪操作，重新定义画布的大小。下面介绍使用裁剪工具裁剪广告图像画面的操作方法。

步骤 01 执行"文件"|"打开"命令，打开一幅素材图像，如图 2-5 所示。

步骤 02 在工具箱中选取裁剪工具 ，如图 2-6 所示。

图 2-5

图 2-6

步骤 03 选取裁剪工具后，在图像边缘会显示一个变换控制框，如图 2-7 所示。

步骤 04 当鼠标指针呈 形状时，按住鼠标左键并拖曳，即可调整裁剪区域的大小，如图 2-8 所示。

步骤 05 将鼠标指针移至变换框内，按住鼠标左键并拖曳，即可调整控制框的位置，如图 2-9 所示。

步骤 06 按 Enter 键确认，即可裁剪图像，效果如图 2-10 所示。

图 2-7

图 2-8

图 2-9

图 2-10

专家指点

在 Photoshop 中，除了运用裁剪工具裁剪图像，还可以运用"裁切"命令裁剪图像。打开素材图像后，执行"图像"|"裁切"命令，即可弹出"裁切"对话框，在其中设置相应选项，单击"确定"按钮，即可裁切图像。

017 旋转广告图像画面

扫码观看教学视频

在 Photoshop 中，有些素材图像出现了反向或倾斜的情况，用户可以通过旋转画布对图像进行修正。下面介绍旋转广告图像画面的操作方法。

步骤 01 执行"文件"|"打开"命令，打开一幅素材图像，如图 2-11 所示。

步骤 02 在菜单栏中执行"图像"|"图像旋转"|"180 度"命令，如图 2-12 所示。

图 2-11

图 2-12

步骤 03 执行上述操作后，即可 180 度旋转画布，如图 2-13 所示。

图 2-13

018 翻转广告图像画面

扫码观看教学视频

在 Photoshop 中，用户可以根据广告图像设计的需要，对图像进行水平或垂直翻转操作。下面介绍翻转广告图像画面的操作方法。

步骤 01 执行"文件"|"打开"命令，打开一幅素材图像，如图 2-14 所示。

步骤 02 执行"图像"|"图像旋转"|"水平翻转画布"命令，即可水平翻转图像，如图 2-15 所示。

图 2-14　　　　　　　　　　　　　　　图 2-15

019　扩展广告图像的背景区域

在 Photoshop 中扩展广告图像的画布后，使用"创成式填充"功能可以自动填充空白的画布区域，生成与原图像对应的内容，具体操作方法如下。

步骤 01　执行"文件"|"打开"命令，打开一幅素材图像，如图 2-16 所示。

步骤 02　在菜单栏中执行"图像"|"画布大小"命令，如图 2-17 所示。

图 2-16

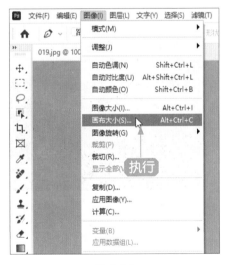

图 2-17

步骤 03　执行操作后，弹出"画布大小"对话框，选择相应的定位方向，并设置"宽度"为 850 像素、"高度"为 1000 像素，如图 2-18 所示。

步骤 04　单击"确定"按钮，即可扩展图像画布，效果如图 2-19 所示。

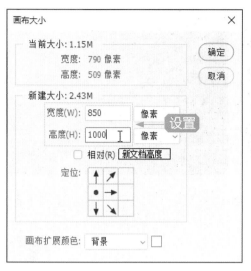

图 2-18

图 2-19

步骤 05 选取工具箱中的矩形选框工具 ▢，在图像中的空白画布上创建相应的选区，如图 2-20 所示。

步骤 06 在下方的浮动工具栏中单击"创成式填充"按钮，如图 2-21 所示。

图 2-20

图 2-21

步骤 07 执行操作后，在浮动工具栏中单击"生成"按钮，如图 2-22 所示。

步骤 08 稍等片刻，即可在空白的画布中生成相应的图像内容，且能够与原图像无缝融合，盖印图层，然后使用移除工具 ✦ 适当修复图像，效果如图 2-23 所示。

图 2-22 　　　　　　　　　　　　　　　　　　　图 2-23

2.2　广告图像的色调处理

　　颜色可以产生对比效果，使普通图像看起来更加绚丽，使毫无生气的图像充满活力，同时能够激发人的情感。对 AI 图像进行基本的修图处理后，用户还可以根据自身的需要对图像中的某些色彩进行处理，或匹配其他喜欢的颜色，使 AI 图像更加具有个人的色彩基调。

020　调整广告图像整体曝光

　　"亮度／对比度"命令主要是对图像每个像素的亮度或对比度进行调整，此调整方式方便、快捷，但不适用于较为复杂的图像。下面介绍运用"亮度／对比度"命令调整广告图像整体曝光的操作方法。

扫码观看教学视频

　步骤 01　执行"文件"|"打开"命令，打开一幅素材图像，如图 2-24 所示。

　步骤 02　在菜单栏中执行"图像"|"调整"|"亮度／对比度"命令，如图 2-25 所示。

　步骤 03　弹出"亮度／对比度"对话框，在其中设置"亮度"值为 37、"对比度"值为 60，如图 2-26 所示。

　步骤 04　单击"确定"按钮，即可调整图像亮度和对比度，效果如图 2-27 所示。

图 2-24

图 2-25

图 2-26

图 2-27

专家指点

"亮度 / 对比度"对话框中各主要选项的含义如下。

- 亮度:用于调整图像的亮度。该值为正时,可增加图像亮度,为负时,降低亮度。

- 对比度:用于调整图像的对比度。为正值时,增加图像对比度,为负值时,降低对比度。

021 调整图像的色相与饱和度

扫码观看教学视频

在 Photoshop 中,使用"色相 / 饱和度"命令可以调整整幅图像

或单个颜色分量的色相、饱和度和亮度值，还可以同步调整图像中所有的颜色。下面介绍运用"色相/饱和度"命令调整广告图像的色相与饱和度的操作方法。

步骤 01 执行"文件"|"打开"命令，打开一幅素材图像，如图 2-28 所示。

步骤 02 执行"图像"|"调整"|"色相/饱和度"命令，弹出"色相/饱和度"对话框，在"预设"列表框中选择"自定"选项，如图 2-29 所示。

图 2-28 图 2-29

专家指点

"色相/饱和度"对话框中各主要选项的含义如下。

- 预设："预设"列表框中提供了 8 种色相/饱和度预设。

- 通道：在"通道"列表框中可以选择全图、红色、黄色、绿色、青色、蓝色和洋红通道，从而进行色相、饱和度和明度的参数调整。

- 着色：选中该复选框后，图像会整体偏向于单一的红色调。

- 🖐：在图像上单击并拖曳鼠标可修改饱和度。使用该工具在图像上单击，设置取样点以后，向右拖曳鼠标可以增加图像的饱和度，向左拖曳鼠标可以降低图像的饱和度。

步骤 03 在对话框中设置"色相"值为 12、"饱和度"值为 11，如图 2-30 所示，校正图像的颜色，使画面色彩更符合要求。

步骤 04 单击"确定"按钮，即可调整图像色相，效果如图 2-31 所示。

图 2-30

图 2-31

专家指点

　　除了可以在"图像"菜单中调用"色相 / 饱和度"命令调整图像色相，用户还可以按 Ctrl ＋ U 组合键，快速调用"色相 / 饱和度"命令。

022 校正广告图像颜色平衡

扫码观看教学视频

　　在处理图像时，由于光线、拍摄设备等因素，经常会使拍摄的图像颜色出现不平衡的情况，这时可使用"可选颜色"命令校正图像色彩平衡。下面介绍通过"可选颜色"命令校正图像颜色平衡的操作方法。

步骤 01 执行"文件"|"打开"命令，打开一幅素材图像，如图 2-32 所示。

步骤 02 在菜单栏中执行"图像"|"调整"|"可选颜色"命令，如图 2-33 所示。

图 2-32

图 2-33

步骤 03 弹出"可选颜色"对话框，设置"颜色"为"黄色"，同时设置"青色"值为 -11%、"洋红"值为 63%、"黄色"值为 21%、"黑色"值为 7%，如图 2-34 所示。

步骤 04 单击"确定"按钮，即可校正图像颜色，如图 2-35 所示。

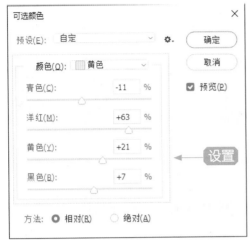

图 2-34

图 2-35

专家指点

"可选颜色"对话框中各主要选项的含义如下。

- 预设：可以使用系统预设的参数对图像进行调整。
- 颜色：可以选择要改变的颜色，然后通过下方的"青色""洋红""黄色""黑色"滑块对选择的颜色进行调整。
- 方法：该选项区包括"相对"和"绝对"两个单选按钮，选中"相对"单选按钮，表示设置的颜色为相对于原颜色的改变量，即在原颜色的基础上增加或减少某种印刷色的含量；选中"绝对"单选按钮，则直接将原颜色校正为设置的颜色。

023 替换广告图像中的色彩

在拍摄商品图像时，经常受到拍摄设备的影响，使商品图像和商品本身存在色差，这时可通过"替换颜色"命令替换商品图像颜色。下面介绍通过"替换颜色"命令替换商品图像色彩的操作方法。

扫码观看教学视频

步骤 01 执行"文件"|"打开"命令，打开一幅素材图像，如图 2-36 所示。

步骤 02 在菜单栏中执行"图像"|"调整"|"替换颜色"命令，如图 2-37 所示。

图 2-36

图 2-37

步骤 03 弹出"替换颜色"对话框，设置"颜色容差"值为 130，然后在商品图像中的适当位置重复单击，选中需要替换的颜色，如图 2-38 所示。

步骤 04 单击"结果"色块，弹出"拾色器（结果颜色）"对话框，设置 R、G、B 参数值分别为 11、113、238，如图 2-39 所示。

图 2-38

图 2-39

步骤 05 单击"确定"按钮，返回"替换颜色"对话框，设置"饱和度"的值为 100，如图 2-40 所示。

步骤 06 单击"确定"按钮，即可替换图像颜色，如图 2-41 所示。

图 2-40

图 2-41

024 AI 人工智能调整图像色彩

扫码观看教学视频

在 Photoshop（Beta）桌面版中，有一个"调整"面板，其中新增了一些 AI 人工智能调整图像色彩的功能，同时包括多种预设模式，如人像照片、风景照片、创意照片以及黑白照片等，操作十分方便。下面主要介绍使用 AI 人工智能调整图像色彩的操作方法。

步骤 01 执行"文件"|"打开"命令，打开一幅素材图像，如图 2-42 所示。

步骤 02 在菜单栏中执行"窗口"|"调整"命令，如图 2-43 所示。

图 2-42

图 2-43

步骤 03 弹出"调整"面板，其中包括"调整预设"和"单一调整"两个选项，如图 2-44 所示。

步骤 04 单击"调整预设"选项前面的箭头符号 >，展开"调整预设"选项，

在下方单击"更多"按钮，如图 2-45 所示。

图 2-44　　　　　　　　　　　　　　　　　图 2-45

步骤 05 展开"人像"选项，其中包括 6 种人像色彩预设模式，这里选择"忧郁蓝"
选项，如图 2-46 所示。

步骤 06 执行操作后，即可将蛋糕图片调整为"忧郁蓝"风格的色调，效果如
图 2-47 所示。

图 2-46　　　　　　　　　　　　　　　　　图 2-47

步骤 07 用户还可以在"调整"面板中展开"风景"选项，选择"暖色调对比度"
选项，如图 2-48 所示。

步骤 08 执行操作后，即可将蛋糕图片调整为暖色调的效果，如图 2-49 所示。

图 2-48

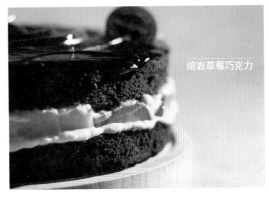

图 2-49

2.3　修饰与润色广告图像细节

　　AI 广告图片如果出现了杂物、污点或者画面模糊等问题，可以使用相应的 PS 工具或命令进行处理。本节将介绍一些常见的 PS 修图操作。

025　使用污点修复画笔工具修复瑕疵

　　使用污点修复画笔工具可以自动对像素取样。选取工具箱中的污点修复画笔工具后，其工具属性栏如图 2-50 所示。

扫码观看教学视频

图 2-50

污点修复画笔工具属性栏中的主要选项的含义如下。

◎　模式：在该列表框中可以设置修复图像与目标图像之间的混合方式。

◎　内容识别：单击该按钮后，在修复图像时，将根据当前图像的内容识别像素并自动填充。

◎　创建纹理：单击该按钮后，在修复图像时，将根据当前图像周围的纹理自动创建一个相似的纹理，从而在修复瑕疵的同时保证不改变原图像的纹理。

◎　近似匹配：单击该按钮后，在修复图像时，将根据当前图像周围的像素修复瑕疵。

◎ 对所有图层取样：选中该复选框后，取样时不仅限于当前图层，而是可以在
所有可见图层中取样。

使用污点修复画笔工具 🖌 时，只需在广告图像中有瑕疵的地方进行涂抹，即可修
复广告图像。下面介绍运用污点修复画笔工具 🖌 修复瑕疵的操作方法。

步骤 01 执行"文件"｜"打开"命令，打开一幅素材图像，如图 2-51 所示。

步骤 02 选取工具箱中的污点修复画笔工具 🖌，如图 2-52 所示。

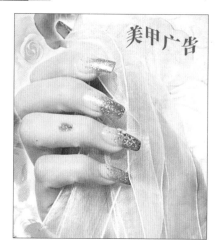

图 2-51

图 2-52

步骤 03 在工具属性栏中设置画笔"大小"为 175 像素，移动鼠标指针至手指
上的污点处，按住鼠标左键并拖曳，对图像进行涂抹，鼠标涂抹过的区域呈黑色，如
图 2-53 所示。

步骤 04 释放鼠标左键，即可使用污点修复画笔工具 🖌 修复美甲广告图像中的
瑕疵，效果如图 2-54 所示。

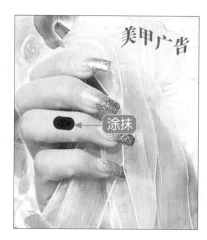

图 2-53

图 2-54

026 使用修复画笔工具去除图像污点

扫码观看教学视频

使用修复画笔工具✎可以快速、精确地进行图像修复操作。选取工具箱中的修复画笔工具✎后，其工具属性栏如图 2-55 所示。

图 2-55

修复画笔工具属性栏中的主要选项的含义如下。

◎ 模式：在该列表框中可以设置修复图像的混合模式，如正片叠底、滤色、变暗、变亮、颜色以及明度等。

◎ 源：用于设置修复像素的源。单击"取样"按钮，可以从图像的像素上取样；单击"图案"按钮，则可以在"图案"列表框中选择一个图案作为取样源。

◎ 对齐：选中该复选框，可以对像素进行连续取样，在修复图像的过程中，取样点随修复位置的移动而变化；取消选中该复选框，则在修复图像的过程中始终以一个取样点为起始点。

◎ 样本：用于设置从指定的图层中进行数据取样。如果要从当前图层及其下方的可见图层中取样，可以选择"当前和下方图层"选项；如果仅从当前图层中取样，可以选择"当前图层"选项；如果要从所有可见图层中取样，可以选择"所有图层"选项。

在使用修复画笔工具✎时，应先对图像进行取样，然后将取样的图像填充到要修复的目标区域中，使修复的区域和周围的图像相融合。下面介绍使用修复画笔工具✎去除图像污点的操作方法。

步骤 01 执行"文件"|"打开"命令，打开一幅素材图像，如图 2-56 所示。

步骤 02 选取工具箱中的修复画笔工具✎，如图 2-57 所示。

步骤 03 在工具属性栏中设置画笔"大小"为 70 像素，将鼠标指针移至图像中的相应位置，按住 Alt 键的同时单击鼠标左键进行取样，如图 2-58 所示。

步骤 04 释放鼠标左键，将鼠标指针移至瑕疵处，按住鼠标左键并拖曳至合适位置后释放鼠标，即可去除污点，效果如图 2-59 所示。

图 2-56

图 2-57

图 2-58

图 2-59

专家指点

运用修复画笔工具✐修复图像时，可以先将素材图像放大，再进行修复，从而使操作更精确。

027 使用移除工具去除多余元素

扫码观看教学视频

在后期处理广告图像时，使用 PS 中的移除工具✐，可以一键智能去除图像中的干扰元素，大幅度地提高工作效率，具体操作方法如下。

步骤 01 执行"文件" | "打开"命令，打开一幅素材图像，如图 2-60 所示。

步骤 02 选取移除工具✐，在工具属性栏中设置"大小"为 100 像素，如图 2-61 所示。

图 2-60

图 2-61

步骤 03 移动鼠标指针至右下角多余的文字上，按住鼠标左键并拖曳，对文字进行涂抹，鼠标涂抹过的区域呈淡红色，如图 2-62 所示。

步骤 04 释放鼠标左键，即可去除多余的文字元素，效果如图 2-63 所示。

图 2-62

图 2-63

028 使用锐化工具增强图像清晰度

锐化工具 △ 用于锐化图像的部分像素，使这部分内容更清晰。选取工具箱中的锐化工具 △ 后，其工具属性栏如图 2-64 所示。

扫码观看教学视频

图 2-64

锐化工具属性栏中的主要选项的含义如下。

◎ 切换"画笔设置"面板 ☑：单击该按钮，可以展开"画笔设置"面板，设置锐化工具的笔触形状和大小等属性。

◎ 模式：用于设置锐化图像时的混合模式。

◎ 强度：用于控制锐化图像时的压力值，该数值越大，锐化的程度就越强。

◎ 对所有图层取样：选中该复选框，锐化效果将对所有图层中的图像起作用；否则，只作用于当前图层。

◎ 保护细节：选中该复选框，可以使图像更加清晰。

使用锐化工具△可以增加相邻像素的对比度，将较软的边缘明显化，使图像更聚焦。下面介绍运用锐化工具△增强图像清晰度的操作方法。

步骤 01 执行"文件"|"打开"命令，打开一幅素材图像，如图 2-65 所示。

步骤 02 选取工具箱中的锐化工具△，如图 2-66 所示。

图 2-65　　　　　　　　　　　　　　　　图 2-66

步骤 03 在锐化工具属性栏中设置"大小"为 150 像素，如图 2-67 所示。

步骤 04 将鼠标指针移至产品图像上，按住鼠标左键并拖曳，在图像上进行反复涂抹，即可锐化图像，效果如图 2-68 所示。

图 2-67　　　　　　　　　　　　　　　　图 2-68

专家指点

需要注意的是，锐化工具△不适合过度使用，否则将会导致图像严重失真。

029 使用减淡工具加亮图像局部色彩

扫码观看教学视频

使用减淡工具 可以加亮图像的局部色彩，通过提高图像局部区域的亮度校正曝光。选取工具箱中的减淡工具 后，其工具属性栏如图 2-69 所示。

图 2-69

减淡工具属性栏中的主要选项的含义如下。

◎ 范围：用于设置不同色调的图像区域，此列表框中包含"阴影""中间调""高光"3 个选项。选择"阴影"选项，则对图像暗部区域的像素进行颜色减淡处理；选择"中间调"选项，则对图像中的中间调（色阶值接近 128 的图像像素）区域进行颜色减淡处理；选择"高光"选项，则对图像中亮部区域的像素进行颜色减淡处理。

◎ 曝光度：该数值设置得越高，减淡工具的使用效果就越明显。

◎ 保护色调：如果希望操作后图像的色调不发生变化，选中该复选框即可。

下面介绍运用减淡工具 加亮广告图像局部色彩的操作方法。

步骤 01 执行"文件"|"打开"命令，打开一幅素材图像，如图 2-70 所示。

步骤 02 选取工具箱中的减淡工具 ，在工具属性栏中设置"大小"为 200 像素、"范围"为"中间调"、"曝光度"为 30%，选中"保护色调"复选框，将鼠标指针移至图像中的适当位置，按住鼠标左键并拖曳，涂抹图像，即可提高图像局部的色彩亮度，效果如图 2-71 所示。

图 2-70 图 2-71

第**3**章 PS 抠图：在 AI 工具中以图生图

学习提示

　　抠图是一种常用的 PS 后期处理技术，通过精准的抠图处理，可以轻松打造专业级的商业广告图片效果。无论是商业广告设计还是电商美工设计，用户掌握了 PS 的抠图技巧，都将为作品增添无限可能。

本章重点导航

⊙ 使用 AI 功能一键抠图＋生图
⊙ 使用选区工具精准抠图＋生图

3.1 使用 AI 功能一键抠图 + 生图

在 AI 商业广告设计中，掌握常用的 PS 抠图方法是至关重要的一步。无论是想去掉背景、提取商品，还是创建逼真的合成场景，熟悉并掌握 PS 抠图方法将为你轻松打开商业广告设计的"创作之门"。

本节将介绍一些 PS 的 AI 抠图方法，让你能够轻松实现商品抠图操作，并为你的商业广告设计作品带来更大的视觉冲击力。

📖 030 使用"主体"命令抠取商品图像

使用 PS 的"主体"命令，可以快速识别广告图片中的商品主体，从而完成抠图操作，具体操作方法如下。

扫码观看教学视频

步骤 01 执行"文件" | "打开"命令，打开一幅素材图像，如图 3-1 所示。

步骤 02 在菜单栏中执行"选择" | "主体"命令，如图 3-2 所示。

图 3-1

图 3-2

步骤 03 执行操作后，即可自动选中图像中的产品主体部分，如图 3-3 所示。

步骤 04 在菜单栏中执行"选择" | "反选"命令，反选产品的背景图像区域，如图 3-4 所示。

步骤 05 在下方的浮动工具栏中单击"创成式填充"按钮，如图 3-5 所示。

步骤 06 在浮动工具栏左侧的输入框中输入关键词"小清新的室内桌面背景"，单击"生成"按钮，如图 3-6 所示。

步骤 07 稍等片刻，即可生成相应的图像效果，如图 3-7 所示。注意，即使是相同的关键词，PS 的"创成式填充"功能每次生成的图像效果都不一样。

步骤 08 在生成式图层的"属性"面板中，在"变化"选项区中选择相应的图像，即可改变画面中生成的图像效果，如图 3-8 所示。

图 3-3

图 3-4

图 3-5

图 3-6

图 3-7

图 3-8

031 使用"移除背景"功能快速抠图

Photoshop（Beta）桌面版提供了一个便捷操作的浮动工具栏，其中就有一个非常实用的"移除背景"功能，可以帮助用户快速进行抠图处理，具体操作方法如下。

步骤 01 执行"文件"|"打开"命令，打开一幅素材图像，如图 3-9 所示。

步骤 02 在图片下方的浮动工具栏中单击"移除背景"按钮，如图 3-10 所示。

图 3-9

图 3-10

步骤 03 执行操作后，即可抠出主体图像，效果如图 3-11 所示。

步骤 04 在"图层"面板中，显示"背景"图层，广告图片效果如图 3-12 所示。

图 3-11

图 3-12

扫码观看教学视频

032 使用"删除背景"功能快速抠图

对于轮廓比较清晰的图像主体，可以使用 PS 的"删除背景"功能快速进行抠图，具体操作方法如下。

步骤 01 执行"文件"|"打开"命令，打开一幅素材图像，如图 3-13 所示。

步骤 02 在菜单栏中执行"窗口"|"属性"命令，展开"属性"面板，在"快速操作"选项区中单击"删除背景"按钮，如图 3-14 所示。

图 3-13

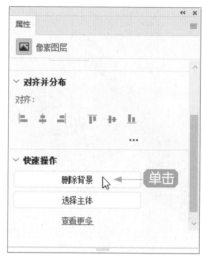

图 3-14

步骤 03 执行操作后，即可抠出画面中的主体对象，效果如图 3-15 所示。

步骤 04 在"图层"面板中，显示"背景"图层，广告图片效果如图 3-16 所示。

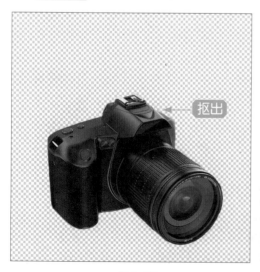

图 3-15

图 3-16

033 使用"选择主体"功能快速抠图

"选择主体"功能与"主体"命令的作用类似，可以帮助用户快速在图像中的商品对象上创建选区，便于进行抠图处理，具体操作方法如下。

步骤 01 执行"文件"|"打开"命令，打开一幅素材图像，如图 3-17 所示。

步骤 02 在图片下方的浮动工具栏中单击"选择主体"按钮，如图 3-18 所示。

图 3-17

图 3-18

步骤 03 执行操作后，即可在图像中的商品主体上创建一个选区，如图 3-19 所示。

步骤 04 按 Ctrl + J 组合键复制一个新图层，并隐藏"图层 1"图层，即可抠出商品主体部分，效果如图 3-20 所示。

图 3-19

图 3-20

专家指点

Photoshop 中的"选择主体"功能采用了先进的机器学习技术，经过学习训练后能够识别图像上的多种对象，包括人物、动物、车辆、玩具等。

3.2 使用选区工具精准抠图＋生图

在 AI 商业广告设计过程中，由于广告拍摄时的取景问题，常常会使拍摄出来的广告图片内容过于复杂，如果直接使用，则容易降低广告画面的表现力，因此需要抠出主体部分单独使用，或者在画面中重新生成相应的图像。本节将介绍使用 Photoshop 中的选区工具进行精准抠图＋生图的方法。

034 使用矩形选框工具框选图像＋生图

扫码观看教学视频

矩形选框工具 □ 主要用于创建矩形或正方形选区，下面介绍运用矩形选框工具 □ 框选图像并生成新图像的操作方法。

步骤 01 执行"文件"|"打开"命令，打开一幅素材图像，如图 3-21 所示。

步骤 02 在工具箱中选取矩形选框工具 □，如图 3-22 所示。

图 3-21

图 3-22

> **专家指点**
>
> 与创建矩形选框有关的技巧如下。
>
> - 按 M 键，可选取矩形选框工具。
> - 按 Shift 键，可创建正方形选区。
> - 按 Alt 键，可创建以起点为中心的矩形选区。
> - 按 Alt + Shift 组合键，可创建以起点为中心的正方形。

步骤 03 在图像编辑窗口中的合适位置按住鼠标左键并向右下方拖曳，即可创建一个矩形选区，框选图像区域，如图 3-23 所示。

步骤 04 在下方的浮动工具栏中单击"创成式填充"按钮，在浮动工具栏左侧的输入框中输入关键词"白色的毛绒小挂件"，单击"生成"按钮，如图 3-24 所示。

图 3-23

图 3-24

步骤 05 稍等片刻，即可生成相应的图像效果，如图 3-25 所示。

步骤 06 在生成式图层的"属性"面板中，在"变化"选项区中选择相应的图像，即可改变画面中生成的图像效果，如图 3-26 所示。

图 3-25

图 3-26

专家指点

用户还可以在工具属性栏上进行相应选项的设置，矩形选框工具 是区域选择工具中最基本、最常用的工具，用户选择矩形选框工具后，其工具属性栏如图 3-27 所示。

图 3-27

在矩形选框工具属性栏中，各主要选项含义如下。

- 羽化：可以用来设置选区的羽化范围，单位为像素。
- 样式：可以用来设置创建选区的方法。选择"正常"选项，可以通过拖动鼠标创建任意大小的选区；选择"固定比例"选项，可以在右侧设置比例数值；选择"固定大小"选项，可以在右侧设置大小数值。单击 ⇄ 按钮，可以切换"宽度"和"高度"数值框。
- 选择并遮住：可以用来对选区进行平滑、羽化等处理。

035 使用魔棒工具选取图像 + 生图

扫码观看教学视频

魔棒工具 是用来创建与图像颜色相近或相同的像素选区，在颜色相近的图像上单击鼠标左键，即可选取相近的颜色范围。运用魔棒工具可以先选取纯色的背景，然后通过"创成式填充"功能重新生成相应的背景图像，下面介绍具体的操作方法。

步骤 01 执行"文件"|"打开"命令，打开一幅素材图像，如图 3-28 所示。

步骤 02 在工具箱中选取魔棒工具 ，如图 3-29 所示。

步骤 03 将鼠标指针移至图像编辑窗口中的背景上，单击鼠标左键，即可选中白色的背景图像，如图 3-30 所示。

步骤 04 在下方的浮动工具栏中单击"创成式填充"按钮，在浮动工具栏左侧的输入框中输入关键词"厨房大理石台面，背景简洁"，单击"生成"按钮，如图 3-31 所示。

图 3-28

图 3-29

图 3-30

图 3-31

步骤 05 稍等片刻，即可生成相应的图像效果，使用裁剪工具 �': 对图像进行适当裁剪，使图像的尺寸更符合要求，如图 3-32 所示。

步骤 06 在生成式图层的"属性"面板中，在"变化"选项区中选择相应的图像，即可改变画面中生成的图像效果，如图 3-33 所示。

图 3-32

图 3-33

036 使用快速选择工具选取图像＋生图

快速选择工具 ✎ 对于建立简单的选区是非常好用的，而且可通过调整边缘控制优化选区，从而快速完成商品抠图操作，具体操作方法如下。

步骤 01 执行"文件"|"打开"命令，打开一幅素材图像，如图 3-34 所示。

步骤 02 选取工具箱中的快速选择工具 ✎，在工具属性栏中设置画笔"大小"为 30 像素，在商品的背景图像上拖动鼠标，创建选区，如图 3-35 所示。

图 3-34

图 3-35

专家指点

在编辑图像的过程中，按键盘上的 W 键，也可以快速选取对象选择工具 ▣、快速选择工具 ✎ 或魔棒工具 🪄。

步骤 03 继续在商品背景上拖动鼠标，直至选中全部的背景图像，如图 3-36 所示。

步骤 04 在下方的浮动工具栏中单击"创成式填充"按钮，在左侧的输入框中输入关键词"有窗台，有植物，有绿叶"，单击"生成"按钮，稍等片刻，即可生成相应的商品图像背景效果，如图 3-37 所示。

037 使用对象选择工具快速抠图

使用对象选择工具 ▣ 可以快速识别图像中的某些对象，只需要用该工具进行简单标记，就可以自动生成复杂的选区，实现精准抠图。

对象选择工具 与选区抠图工具不同，它可以明显感知物体的完整边界，大幅度提高抠图质量。

图 3-36

图 3-37

步骤 01 执行"文件"|"打开"命令，打开一幅素材图像，如图 3-38 所示。

步骤 02 在"图层"面板中选择"图层 1"图层，选取工具箱中的对象选择工具 ，将鼠标指针移至手机图像上，将自动识别物体的完整轮廓，并显示为一个红色蒙版，如图 3-39 所示。

图 3-38

图 3-39

步骤 03 单击鼠标左键，即可在手机图像上创建一个选区，如图 3-40 所示。

步骤 04 在工具属性栏上单击"添加到选区"按钮 ，在右侧手机图像上再次单击鼠标左键，即可增加对象选择区域，如图 3-41 所示。

图 3-40

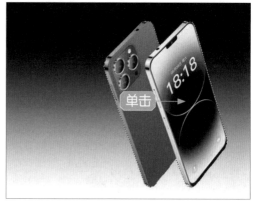

图 3-41

专家指点

在创建选区后，为了防止错误操作而造成选区丢失，或者后面制作其他效果时还需要更改选区，用户可以先将该选区保存。执行菜单栏中的"选择"|"存储选区"命令，弹出"存储选区"对话框，在其中设置各选项，单击"确定"按钮，即可存储选区。存储选区后，执行菜单栏中的"选择"|"载入选区"命令，即可将选区载入图像中。

步骤 05 在"图层"面板中，按 Ctrl＋J 组合键复制一个新图层，并隐藏"图层 1"图层，如图 3-42 所示。

步骤 06 执行操作后，即可抠出手机图像，效果如图 3-43 所示。

图 3-42

图 3-43

038 使用套索工具抠图 + 生图

在 Photoshop 中，运用套索工具 ρ 可以在图像编辑窗口中创建任意形状的选区，通常用于创建精度要求不高的选区。下面介绍使用套索工具抠取图像并重新生成图像的操作方法。

步骤 01 执行"文件"|"打开"命令，打开一幅素材图像，如图 3-44 所示。

步骤 02 选取套索工具 ρ，在图像右侧的苹果处创建一个不规则选区，如图 3-45 所示。

图 3-44

图 3-45

步骤 03 在下方的浮动工具栏中单击"创成式填充"按钮，如图 3-46 所示。

步骤 04 在下方的浮动工具栏中单击"生成"按钮，如图 3-47 所示。

图 3-46

图 3-47

步骤 05 执行操作后，PS 将自动识别图像周围的像素与内容，并生成相应的图像效果，如图 3-48 所示。

步骤 06 在生成式图层的"属性"面板中，在"变化"选项区中选择相应的图像，即可改变画面中生成的图像效果，如图 3-49 所示。

图 3-48

图 3-49

039 使用多边形套索工具抠图 + 生图

扫码观看教学视频

在 Photoshop 中，运用多边形套索工具 ⚡ 可以在图像编辑窗口中绘制不规则的选区，并且创建的选区非常精确。下面介绍使用多边形套索工具 ⚡ 抠取图像并重新生成新图像的操作方法。

步骤 01 执行"文件"|"打开"命令，打开一幅素材图像，如图 3-50 所示。

步骤 02 在工具箱中选取多边形套索工具 ⚡，将鼠标移至图像编辑窗口中的合适位置，单击鼠标左键，确定起始点，然后在下一位置继续单击鼠标左键，重复此操作，创建多条直线，最后将鼠标移至起始点，单击鼠标左键，即可在图像上创建多边形选区，框选图像中的相应区域，如图 3-51 所示。

步骤 03 在下方的浮动工具栏中单击"创成式填充"按钮，在左侧的输入框中输入关键词"西餐牛排"，单击"生成"按钮，如图 3-52 所示。

步骤 04 稍等片刻，即可生成相应的图像效果。在生成式图层的"属性"面板中，在"变化"选项区中选择相应的图像，即可改变画面中生成的图像效果，如图 3-53 所示。

图 3-50

图 3-51

图 3-52

图 3-53

专家指点

运用多边形套索工具创建选区时，按住 Shift 键的同时单击鼠标左键，可以沿水平、垂直或 45 度角方向创建选区。如果用户对于生成的图像样式不满意，此时再次单击浮动工具栏中的"生成"按钮，可以重新生成其他的图像样式。

040 使用磁性套索工具快速抠图

磁性套索工具 ⯑ 是套索工具组中的选取工具之一，在 Photoshop 中，磁性套索工具 ⯑ 用于快速选择与背景对比强烈并且边缘复杂的对象，它可以沿着图像的边缘生成选区。选择磁性套索工具后，其工具属性栏如图 3-54 所示。

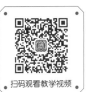

扫码观看教学视频

| ⚡ ∨ | ■ ⬚ ⬚ ⬚ | 羽化: | 0 像素 | ☑ 消除锯齿 | 宽度: | 10 像素 | 对比度: | 10% | 频率: | 57 | ⚫ | 选择并遮住 ... |

图 3-54

磁性套索工具 ⚡ 的工具属性栏中各选项的主要含义如下。

◎ 宽度：指以光标中心为准，其周围有多少个像素能够被工具检测到，如果对象的边界不是特别清晰，需要使用较小的宽度值。

◎ 对比度：用来设置工作感应图像边缘的灵敏度。如果图像的边缘清晰，可将该数值设置得高一些；反之，则设置得低一些。

◎ 频率：用来设置创建选区时生成锚点的数量。

◎ ✏：使用绘图板压力以更改钢笔压力。在计算机配置有数位板和压感笔时，单击此按钮，Photoshop 会根据压感笔的压力自动调整工具的检测范围。

下面介绍使用磁性套索工具快速抠图的操作方法。

步骤 01 执行"文件"|"打开"命令，打开一幅素材图像，如图 3-55 所示。

步骤 02 选取工具箱中的磁性套索工具 ⚡，在商品主体边缘的合适位置单击鼠标左键，并移动鼠标，对需要抠图的图像进行框选，鼠标经过的地方会生成一条线，如图 3-56 所示。

图 3-55

图 3-56

步骤 03 选取需要抠图的部分，在开始点处单击鼠标左键，即可建立选区，如图 3-57 所示。

步骤 04 按 Ctrl + J 组合键，复制选区内的图像，建立一个新图层，并隐藏"图层 1"图层，即可抠出商品主体，效果如图 3-58 所示。

图 3-57 图 3-58

041 使用钢笔工具替换广告中的产品

扫码观看教学视频

使用钢笔工具 ✎ 可以创建直线和平滑流畅的曲线。将形状的轮廓称为路径，通过编辑路径的锚点，可以很方便地改变路径的形状。下面介绍运用钢笔工具抠图并重新生成新图像的方法。

步骤 01 执行"文件"|"打开"命令，打开一幅素材图像，如图 3-59 所示。

步骤 02 在工具箱中选取钢笔工具 ✎，如图 3-60 所示。

图 3-59 图 3-60

步骤 03 在图像编辑窗口中的适当位置单击鼠标左键，绘制路径的第 1 个点，然后将鼠标移至另一位置，单击鼠标左键并拖曳至适当位置，释放鼠标，绘制路径的第 2 个点、第 3 个点，创建一条曲线路径，如图 3-61 所示。

步骤 04 用与上述同样的方法，在图像中的相应位置依次单击鼠标左键，绘制一个闭合路径，如图 3-62 所示。

图 3-61 图 3-62

步骤 05 按 Ctrl + Enter 组合键，将路径转换为选区，如图 3-63 所示。

步骤 06 在下方的浮动工具栏中单击"创成式填充"按钮，在左侧的输入框中输入关键词"橙汁"，单击"生成"按钮，如图 3-64 所示。

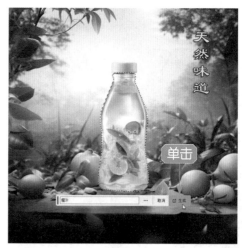

图 3-63 图 3-64

步骤 07 稍等片刻，即可生成相应的图像效果，如图 3-65 所示。

步骤 08 在生成式图层的"属性"面板中，在"变化"选项区中选择相应的图像，即可改变画面中生成的图像效果，如图 3-66 所示。

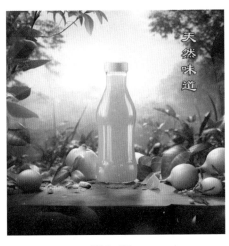 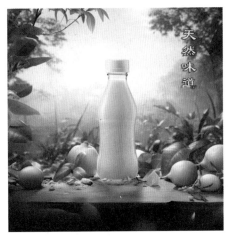

图 3-65　　　　　　　　　　　　　　　图 3-66

步骤 09 用户还可以通过其他的关键词生成相应的图像效果，比如关键词"苹果汁，橙红色，有苹果粒"，生成的图像效果如图 3-67 所示。

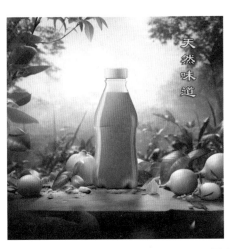 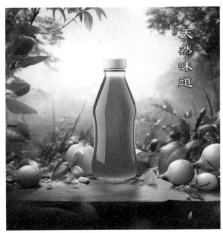

图 3-67

第 4 章

Firefly：根据关键词生成广告图片

学习提示

 Firefly（萤火虫）是 Adobe 公司于 2023 年 3 月 22 日推出的一款创意生成式 AI 工具，用户通过自然语言就能快速生成文本、图片以及特效等内容。使用"文字生成图像"功能，输入相应的关键词描述，可以快速生成各种广告图像效果，本章将针对 Firefly 进行详细讲解。

本章重点导航

- ◈ 通过关键词描述生成图像
- ◈ 设置图像的比例与类型
- ◈ 制作广告图片的艺术效果
- ◈ 移除对象并生成填充的效果

4.1 通过关键词描述生成图像

使用 Firefly 生成 AI 绘图作品非常简单，具体取决于用户使用的关键词。在"文字生成图像"中可以使用自定义的文生图功能进行 AI 绘图操作，还可以从图库中获得创作灵感，通过别人的作品生成新的图像，本节进行具体介绍。

042 使用关键词提示生成产品图片

扫码观看教学视频

"文字生成图像"是指通过用户输入的关键词生成图像，Firefly 通过对大量数据进行学习和处理后，能够自动生成具有艺术特色的图像。下面介绍使用 Firefly 中的"文字生成图像"功能生成相应图像的方法。

步骤 01 进入 Adobe Firefly（Beta）主页，在"文字生成图像"选项区中单击"生成"按钮，如图 4-1 所示。

图 4-1

专家指点

Adobe Firefly 的 AI 绘图功能具有快速、高效、自动化等特点，它的技术特点主要在于能够利用人工智能技术和算法对图像进行处理和创作，实现艺术风格的融合和变换，提升用户的绘图创作体验。在 Firefly 中，关键词也称为关键字、描述词、输入词、提示词、代码等，网上大部分用户也将其称为"咒语"。

步骤 02 执行操作后，进入"文字生成图像"页面，在下方输入框中输入相应关键词，单击"生成"按钮，如图 4-2 所示。

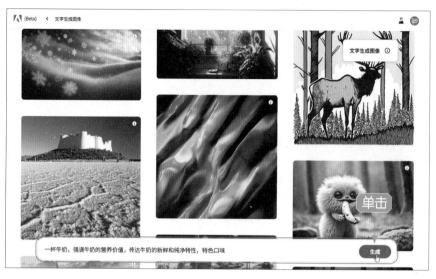

图 4-2

步骤 03 执行操作后，Firefly 将根据关键词自动生成 4 张图片，如图 4-3 所示。

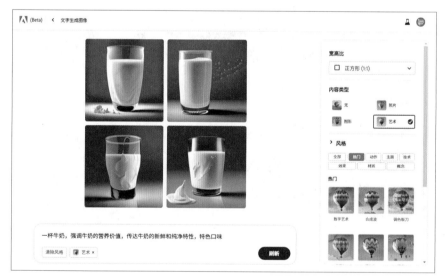

图 4-3

步骤 04 单击相应的图片，即可预览大图效果，在图片右上角单击"下载"按钮 ⬇，如图 4-4 所示。

步骤 05 执行操作后，即可下载图片，用与上述同样的方法，将第 4 张图片进行下载操作，效果如图 4-5 所示。

图 4-4

图 4-5

043 使用社区作品生成广告图片

用户除了通过直接输入关键词生成图像，也可以进入 Firefly 的"图库"中寻找更多的创作灵感，具体操作方法如下。

扫码观看教学视频

步骤 01 进入 Adobe Firefly（Beta）主页，单击导航栏中的"图库"链接，如图 4-6 所示。

步骤 02 执行操作后，进入"图库"页面，在其中选择相应的作品，单击"查看样本"按钮，如图 4-7 所示。

图 4-6

图 4-7

专家指点

与传统的绘图创作不同，AI 绘图的过程和结果都依赖于计算机技术和算法，它可以为艺术家和设计师带来更高效、更精准、更有创意的绘图创作体验。

AI 绘图已经成为数字艺术的一种重要形式，它涵盖了各种技术和方法，它的优势不仅仅在于提高创作效率和降低创作成本，更在于它为用户带来了更多的创造性和开放性，推动了艺术创作的发展。

Firefly 与 ChatGPT、Midjourney 等产品类似，是现在最流行的 AI 绘图工具之一，用户通过自然语言就能快速生成文本、图片以及特效等内容。

步骤 **03** 执行操作后，即可查看"图库"中其他用户发布的作品关键词生成的图片，效果如图 4-8 所示。

图 4-8

步骤 **04** 如果用户对这一组图像不满意，此时单击页面下方的"刷新"按钮，可以重新生成类似的图像效果，如图 4-9 所示。

图 4-9

4.2 设置图像的比例与类型

图像的宽高比指的是图像的宽度和高度之间的比例关系。宽高比可以对观看图像

时的视觉感知和审美产生影响，不同的宽高比可以营造不同的视觉效果和情感表达。Firefly 预设了多种图像的宽高比，如正方形（1∶1）比例、横向（4∶3）比例、纵向（3∶4）比例、宽屏（16∶9）比例等。用户还可以在 Firefly 中设置图像效果的内容类型，具体包括"照片""图形""艺术"等类型，本节主要介绍设置图像比例与类型的操作方法。

044 使用 16∶9 尺寸生成宽屏的画面

扫码观看教学视频

16∶9 尺寸的广告图片具有较宽的水平视野，适合展示广阔的建筑景观、产品背景或宽广的产品场景，这种尺寸的图片在广告和电视等媒体中广泛应用，能够提供沉浸式的视觉体验。下面介绍将广告图片调为 16∶9 尺寸的操作方法。

步骤 01 进入"文字生成图像"页面，在输入框中输入相应关键词，单击"生成"按钮，Firefly 将根据关键词自动生成 4 张图片，如图 4-10 所示。

图 4-10

步骤 02 在页面右侧的"宽高比"选项区中，单击下拉按钮 ⌄，在弹出的列表框中选择"宽屏（16∶9）"选项，如图 4-11 所示。

专家指点

16∶9 是高清电视和电影的标准显示比例，许多平板电视、计算机显示器和投影仪都采用 16∶9 比例，使其成为现代媒体消费和展示的常用尺寸，这种比例在视频制作和分享中非常方便，能够提供统一的观看体验。

图 4-11

步骤 03 单击"生成"按钮，即可将图片调为 16 ：9 的尺寸，效果如图 4-12 所示。

图 4-12

📖 045 使用 4 ：3 比例生成横向的画面

扫码观看教学视频

4 ：3 比例是电视和计算机显示器的传统显示比例之一，在过去的很长一段时间里，大多数显示设备都采用 4 ：3 比例，因此 4 ：3 成了一种常见的标准比例。下面介绍将广告图片调为 4 ：3 比例的操作方法。

步骤 01 进入"文字生成图像"页面，输入相应关键词，单击"生成"按钮，Firefly 将根据关键词自动生成 4 张图片，如图 4-13 所示。

图 4-13

步骤 **02** 在页面右侧的"宽高比"选项区中，单击下拉按钮 ，在弹出的列表框中选择"横向"选项，如图 4-14 所示。

图 4-14

> **专家指点**
>
> 尽管现代的显示设备越来越倾向于更宽屏的比例，如 16：9 或更宽的比例，但4：3 仍然具有一定的应用领域，以满足特殊的创作需求。

步骤 **03** 单击"生成"按钮，即可将图片调为 4：3 的比例，效果如图 4-15 所示。

> **专家指点**
>
> 需要注意的是，通过 Firefly 生成的图片会自动添加水印，目前是无法直接去除的，后续的付费版本可能会提供去除水印的服务。

图 4-15

046 使用照片模式生成广告图片效果

扫码观看教学视频

在 Firefly 中，使用照片模式可以模拟真实的照片风格，就像摄影师拍摄出来的照片效果。下面介绍使用照片模式生成图片的操作方法。

步骤 01 进入"文字生成图像"页面，输入相应关键词，单击"生成"按钮，Firefly 将根据关键词自动生成 4 张图片，如图 4-16 所示。

图 4-16

步骤 02 在页面右侧设置"宽高比"为"宽屏（16∶9）"，在"内容类型"选项区中单击"照片"按钮，如图 4-17 所示。

步骤 03 单击"生成"按钮，即可以照片模式显示汽车广告图片，风格接近于真实的画面效果，如图 4-18 所示。

图 4-17

图 4-18

047 使用图形模式生成广告图片效果

扫码观看教学视频

图形模式是一种强调几何形状、线条和图案的风格，它通常追求简洁、抽象和艺术性，强调构图和视觉效果，下面介绍具体操作方法。

步骤 01 进入"文字生成图像"页面，输入相应关键词，单击"生成"按钮，Firefly 将根据关键词自动生成 4 张图片，如图 4-19 所示。

步骤 02 在页面右侧的"内容类型"选项区中单击"图形"按钮，如图 4-20 所示。

步骤 03 单击"生成"按钮，即可以图形模式显示图片效果，突出了图像中的形状和线条，营造出饱满、生动的视觉效果，如图 4-21 所示。

图 4-19

图 4-20

图 4-21

4.3 制作广告图片的艺术效果

为广告图片应用艺术效果可以使画面更加美观，也更具有艺术性。本节主要向读者介绍多种图片样式的应用技巧，如"科幻"样式、"像素艺术"样式以及"散景"样式等，帮助用户快速创作独特的图像质感。

📖 048 应用科幻风格特效处理图片

"科幻"是一种以未来科技、外太空、虚构世界和奇幻元素为主题的图片风格，应用了光线效果、火焰、能量场、镜像、合成等特效，使图片显得夸张、引人注目和与众不同。下面介绍使用"科幻"特效处理图片的操作方法。

扫码观看教学视频

步骤 01 进入"文字生成图像"页面，输入相应关键词，单击"生成"按钮，Firefly 将根据关键词自动生成 4 张图片，如图 4-22 所示。

图 4-22

步骤 02 在右侧的"风格"选项区的"动作"选项卡中选择"科幻"风格，然后设置"内容类型"为"照片"、"宽高比"为"宽屏（16：9）"，重新生成图片效果，如图 4-23 所示。

> **专家指点**
>
> Firefly 中内置了多种"动作"样式，如蒸汽朋克、合成波、蒸气波、科幻、迷幻以及幻想等类型，在图片上使用相应的动作样式，可以制作不同的图像效果。
>
> 使用"科幻"风格经常创造出奇幻的场景和构图效果，运用透视、对称、尺度变换等技巧，可创造出宏大、神秘和超现实的图像。

图 4-23

步骤 03 放大预览"科幻"风格的图片，图片中呈现了超自然的火焰形象，增加了广告图片的科幻感，如图 4-24 所示。

图 4-24

049 应用像素艺术样式处理图片

扫码观看教学视频

"像素艺术"使用了小方块像素作为构建图像的基本单位，每个像素都代表图像的一小部分，通过排列和着色这些像素，形成一幅完整的图像。下面介绍使用"像素艺术"样式处理图片的操作方法。

步骤 01 进入"文字生成图像"页面，输入相应关键词，单击"生成"按钮，Firefly 将根据关键词自动生成 4 张图片，如图 4-25 所示。

步骤 02 在"风格"选项区的"主题"选项卡中选择"像素艺术"风格，然后设置"宽高比"为"宽屏（16：9）"，重新生成图片，效果如图 4-26 所示。

图 4-25

图 4-26

步骤 03 放大预览"像素艺术"风格的图片，其使用了有限的色彩调色板，以限制色彩数量，营造出了像素化的感觉，如图 4-27 所示。

图 4-27

📖 050 应用散景效果处理图片

"散景效果"是一种常见的摄影技术，用于在图像中创造背景模糊和光斑效果，虚化背景可以使主体更加突出，并营造一种柔和、梦幻的氛围。运用"散景效果"样式可以使图像呈现虚化的场景，具体操作步骤如下。

步骤 01 进入"文字生成图像"页面，输入相应关键词，单击"生成"按钮，Firefly 将根据关键词自动生成 4 张图片，如图 4-28 所示。

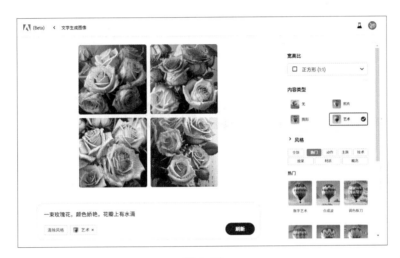

图 4-28

步骤 02 在"风格"选项区的"效果"选项卡中选择"散景效果"样式，然后设置"内容类型"为"照片"、"宽高比"为"纵向（3：4）"，重新生成"散景效果"的图片效果，如图 4-29 所示。

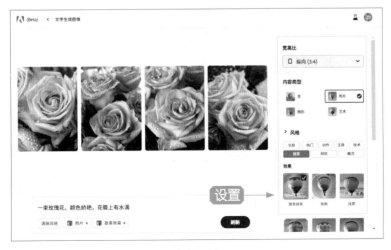

图 4-29

步骤 03 放大预览"散景效果"的图片，可以看到照片的四周呈现了虚化的效果，前景与背景都变得模糊了，如图 4-30 所示。

图 4-30

051 应用黑暗效果处理图片

"黑暗"风格的照片通常具有较高的对比度，即明暗之间的差异非常明显，黑暗的部分会更加深沉，而明亮的部分则会更加鲜明。下面介绍使用"黑暗"效果处理图片的方法。

步骤 01 进入"文字生成图像"页面，输入相应关键词，单击"生成"按钮，Firefly 将根据关键词自动生成 4 张图片，如图 4-31 所示。

图 4-31

步骤 02 在"风格"选项区的"效果"选项卡中选择"黑暗"风格，设置"宽高比"为"宽屏（16：9）"，重新生成"黑暗"风格的图片效果，如图 4-32 所示。

图 4-32

步骤 03 放大预览"黑暗"风格的图片，可以看到画面营造了一种冷峻、险恶的氛围，有点像恐怖电影，如图 4-33 所示。这种风格的照片通常使用较暗的色调，如深蓝、棕色、灰色或黑色，以营造一种阴暗或神秘的氛围。

图 4-33

052 应用暖色调处理山顶日落

"暖色调"的风格是指照片中的色调偏向于温暖的色彩，如红色、橙色或黄色等，这种风格的画面通常能够给受众带来一种温暖、柔和、亲切的感觉。下面介绍使用"暖色调"处理广告图片的操作方法。

扫码观看教学视频

步骤 01 进入"文字生成图像"页面,输入相应关键词,单击"生成"按钮,Firefly 将根据关键词自动生成 4 张图片,如图 4-34 所示。

图 4-34

步骤 02 在右侧的"颜色和色调"列表框中选择"暖色调"选项,然后设置"内容类型"为"无"、"宽高比"为"宽屏(16:9)",重新生成"暖色调"风格的图片效果,如图 4-35 所示。

图 4-35

专家指点

Firefly 中内置了多种"颜色和色调"样式,如黑白、素雅颜色、暖色调以及冷色调等,选择相应的颜色样式可以生成不同的画面色彩与色调。

步骤 03 放大预览"暖色调"风格的图片效果，可以看出西式糕点图片整体偏暖色调，这种色彩的照片能够给受众带来一种热烈、温暖的视觉感受，如图 4-36 所示。

图 4-36

4.4 移除对象并生成填充的效果

Firefly 中的"创意填充"功能是指使用生成式对抗网络（generative adversarial networks，GAN）或其他 AI 技术自动生成、填充或完善绘画作品的过程，可以用于自动完成草图或线稿、添加细节或纹理、改善色彩和构图等。本节主要介绍使用 Firefly 的"创意填充"功能移除对象或绘制新对象的方法。

 053 一键抠出图像中的汽车

扫码观看教学视频

在"创意填充"编辑页面中，使用"背景"工具可以快速去除图像背景，将主体图像抠出，具体操作方法如下。

步骤 01 进入 Adobe Firefly（Beta）主页，在"创意填充"选项区中单击"生成"按钮，如图 4-37 所示。

步骤 02 执行操作后，进入"创意填充"页面，单击"上传图像"按钮，如图 4-38 所示。

步骤 03 弹出"打开"对话框，选择一张素材图片，如图 4-39 所示。

步骤 04 单击"打开"按钮，即可上传素材图片，如图 4-40 所示。

图 4-37　　　　　　　　　　　　　　　图 4-38

图 4-39　　　　　　　　　　　　　　　图 4-40

步骤 05 在工具栏中单击"背景"按钮，快速去除主体对象的背景，效果如图 4-41 所示。

步骤 06 在下方的输入框中输入关键词"海边风光"，如图 4-42 所示。

图 4-41　　　　　　　　　　　　　　　图 4-42

步骤 07 单击"生成"按钮，即可生成相应的背景效果，如图 4-43 所示。

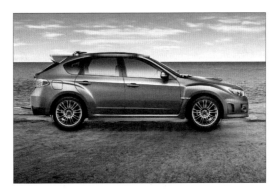

图 4-43

054 给模特更换一件衣服

扫码观看教学视频

如果觉得照片中人物的服装不好看，可以通过"生成填充"功能给人物换一件衣服，具体操作步骤如下。

步骤 01 在"创意填充"页面中上传一张素材图片，如图 4-44 所示。

步骤 02 运用"添加"画笔工具 在图片中人物的上衣处进行涂抹，涂抹的区域呈透明状态，如图 4-45 所示，在绘图过程中用户可以自由调节画笔大小。

图 4-44

图 4-45

步骤 03 在下方的输入框中输入关键词"一件白色的短袖上衣"，单击"生成"按钮，如图 4-46 所示。

步骤 04 执行操作后，即可生成相应的人物服装效果，如图 4-47 所示。

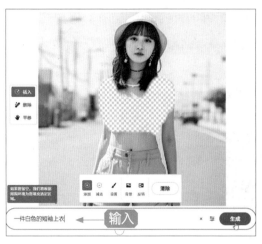

图 4-46

图 4-47

055 移除广告中不需要的元素

设计商业广告图片时，使用 Firefly 中的"创意填充"功能可以快速去除画面中不需要的元素。下面介绍移除广告中不需要的元素的操作方法。

扫码观看教学视频

步骤 01 在"创意填充"页面中上传一张素材图片，如图 4-48 所示。

步骤 02 运用"添加"画笔工具 在广告图片右下角多余的文字处进行涂抹，涂抹的区域呈透明状态，如图 4-49 所示。

图 4-48

图 4-49

步骤 03 单击"生成"按钮，此时 Firefly 将对涂抹的区域进行绘图，单击"保留"按钮，如图 4-50 所示。

步骤 04 执行操作后，即可快速移除画面中不需要的广告元素，效果如图 4-51 所示。

图 4-50

图 4-51

056 创建多个不同角度的产品

扫码观看教学视频

在设计电商广告图片时，可以使用"创意填充"功能在画面中快速添加一些不同角度的产品对象，使广告效果更具吸引力，具体操作步骤如下。

步骤 01 在"创意填充"页面中上传一张素材图片，如图 4-52 所示。

步骤 02 运用"添加"画笔工具 在图片中的适当位置进行涂抹，涂抹的区域呈透明状态，如图 4-53 所示。

图 4-52

图 4-53

步骤 03 在下方的输入框中输入关键词"西式面包"，单击"生成"按钮，即可生成相应的产品图片，单击"保留"按钮，如图 4-54 所示。

步骤 04 用与上述同样的方法，在其他位置生成相应的产品图片，效果如图 4-55
所示。

图 4-54

图 4-55

第5章

Midjourney：轻松生成高质量的图片

学习提示

　　Midjourney 是一款 2022 年 3 月面世的 AI 绘画工具，用户可以在其中输入文字、图片等内容，让机器自动创作符合要求的 AI 商业广告画作。本章主要介绍使用 Midjourney 进行 AI 广告绘图的操作方法。

本章重点导航

- ◈ Midjourney 的 AI 广告绘画技巧
- ◈ Midjourney 广告绘画的高级设置

5.1 Midjourney 的 AI 广告绘画技巧

使用 Midjourney 创作广告图片非常简单，具体取决于用户使用的关键词。当然，如果用户要创作高质量的 AI 绘画作品，则需要大量的训练数据、计算能力和对艺术设计的深入了解。本节将介绍一些基本绘画技巧，帮助大家快速创作出优秀的 AI 商业广告作品。

057 通过 imagine 指令生成商品图

扫码观看教学视频

Midjourney 主要是使用文本指令和关键词完成商业广告绘画操作的，尽量输入英文关键词，同时对于英文单词的首字母大小写没有要求，下面介绍具体的操作方法。

步骤 01 在 Midjourney 下面的输入框内输入"/"（正斜杠符号），在弹出的列表框中选择 /imagine（想象）指令，如图 5-1 所示。

图 5-1

步骤 02 在 /imagine 指令后方的文本框中输入相应关键词，如图 5-2 所示。

图 5-2

步骤 03 按 Enter 键确认，即可看到 Midjourney Bot 已经开始工作了，如图 5-3 所示。

图 5-3

步骤 04 稍等片刻，Midjourney 将生成 4 张对应的图片，如图 5-4 所示。需要注意的是，即使是相同的关键词，Midjourney 每次生成的图片效果也不一样。

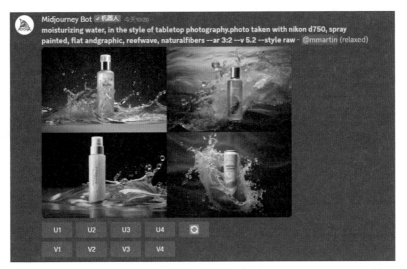

图 5-4

058 使用 U 按钮生成广告大图效果

扫码观看教学视频

Midjourney 生成的图片效果下方的 U 按钮表示放大选中图片的细节，可以生成单张的大图效果。如果用户对 4 张图片中的某张图片感到满意，可以使用 U1 ～ U4 按钮进行选择，下面介绍具体的操作方法。

步骤 01 以 057 例的效果为例，单击 U1 按钮，如图 5-5 所示。

步骤 02 执行操作后，Midjourney 将在第 1 张产品广告图片的基础上进行更加精细的刻画，并放大图片效果，如图 5-6 所示。

步骤 03 单击 Vary（变化）按钮，弹出相应窗口，单击"提交"按钮，如图 5-7 所示。

步骤 04 执行操作后，即可以该张广告图片为模板，重新生成 4 张图片，如图 5-8 所示。

步骤 05 单击 U3 按钮，放大第 3 张产品广告图片，如图 5-9 所示。

步骤 06 单击 ▉ 按钮，可以标注喜欢的广告图片，如图 5-10 所示。

图 5-5

图 5-6

图 5-7

图 5-8

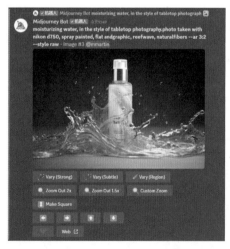

图 5-9

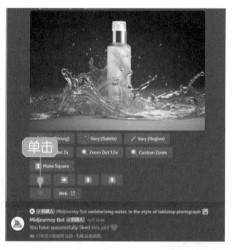

图 5-10

步骤 07 在广告图片缩略图上单击鼠标左键，弹出图片窗口，单击下方的"在浏览器中打开"文字链接，如图 5-11 所示。

步骤 08 执行操作后，即可打开浏览器，预览生成的广告大图效果，如图 5-12 所示。

 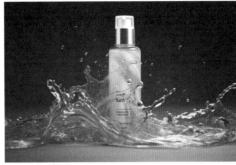

图 5-11　　　　　　　　　　　　　　　　图 5-12

专家指点

　　在浏览器的新窗口中打开图片后，用户可以在地址栏中复制图片的链接，也可以在图片上单击鼠标右键，在弹出的快捷菜单中选择"图片另存为"选项，执行操作后，即可将图片保存到计算机中。

059 使用 V 按钮重新生成广告图片

扫码观看教学视频

　　V 按钮的功能是以所选的图片样式为模板重新生成 4 张图片，下面介绍具体的操作方法。

步骤 01 以 057 例的效果为例，单击 V2 按钮，如图 5-13 所示。

步骤 02 执行操作后，Midjourney 将以第 2 张产品广告图片为模板，重新生成 4 张图片，如图 5-14 所示。

图 5-13　　　　　　　　　　　　　　　　图 5-14

> **专家指点**
>
> 用户可以使用 imagine 指令与 Discord 上的 Midjourney Bot 互动，该指令用于通过简短的文本说明（即关键词）生成相应的图片。Midjourney Bot 最适合使用简短的句子描述想要看到的内容，不要使用过长的关键词。

步骤 03 如果用户对重新生成的产品广告图片都不满意，可以单击 🔄（循环）按钮，如图 5-15 所示。

步骤 04 执行操作后，Midjourney 会重新生成 4 张产品广告图片，如图 5-16 所示。

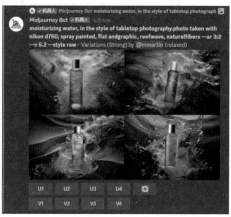

图 5-15　　　　　　　　　　　　　　　图 5-16

060　通过 describe 指令以图生图

扫码观看教学视频

在 Midjourney 中，用户可以使用 describe（描述）指令获取图片的提示，然后根据提示内容和图片链接生成类似的图片，这个过程就被称为以图生图，也称为"垫图"。下面介绍在 Midjourney 中以图生图的具体操作方法。

步骤 01 在 Midjourney 下面的输入框内输入"/"，在弹出的列表框中选择 /describe 指令，如图 5-17 所示。

步骤 02 执行操作后，单击上传按钮 🖼，如图 5-18 所示。

步骤 03 执行操作后，弹出"打开"对话框，选择相应的图片，如图 5-19 所示。

步骤 04 单击"打开"按钮，将图片添加到 Midjourney 的输入框中，如图 5-20 所示，按两次 Enter 键确认。

图 5-17

图 5-18

图 5-19

图 5-20

步骤 05 执行操作后，Midjourney 会根据用户上传的图片生成 4 段提示词，如图 5-21 所示。用户可以通过复制提示词或单击下面的 1 ~ 4 按钮，以该图片为模板生成新的图片效果。

步骤 06 单击生成的图片，在弹出的预览图中单击鼠标右键，在弹出的快捷菜单中选择"复制图片地址"选项，如图 5-22 所示，复制图片链接。

> **专家指点**
>
> Midjourney 具有智能化绘图功能，能够智能化地推荐颜色、纹理、图案等元素，帮助用户轻松创作精美的绘画作品。同时，Midjourney 可以用来快速创建各种有趣的视觉效果和艺术作品，极大地方便了用户的日常设计工作。

步骤 07 执行操作后，在图片下方单击 1 按钮，如图 5-23 所示。

步骤 08 弹出 Imagine This!（想象一下！）对话框，在 PROMPT（提示）文本

框中的关键词前面粘贴复制的图片链接，如图 5-24 所示。注意，图片链接和关键词中
间要添加一个空格。

图 5-21

图 5-22

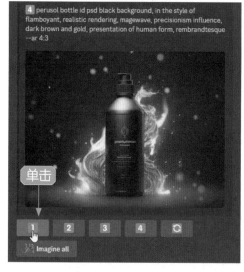

图 5-23

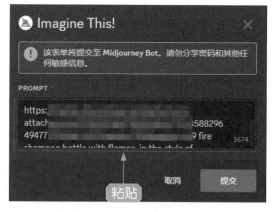

图 5-24

步骤 09 单击"提交"按钮，即可以参考图为模板生成 4 张图片，如图 5-25 所示。

步骤 10 单击 U2 按钮，放大第 2 张图片，效果如图 5-26 所示。

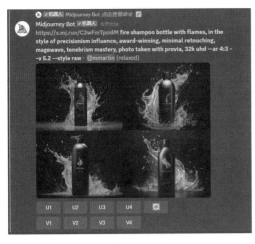

图 5-25

图 5-26

061 通过 blend 指令合成商品图

扫码观看教学视频

使用 blend（混合）指令可以快速上传 2 ～ 5 张图片，然后查看每张图片的特征，并将它们混合成一张新的图片，下面介绍具体的操作方法。

步骤 01 在 Midjourney 下面的输入框内输入"/"，在弹出的列表框中选择 / blend 指令，如图 5-27 所示。

步骤 02 执行操作后，出现两个图片框，单击左侧的上传按钮，如图 5-28 所示。

图 5-27

图 5-28

步骤 03 执行操作后，弹出"打开"对话框，选择相应的图片，如图 5-29 所示。

步骤 04 单击"打开"按钮，将图片添加到左侧的图片框中，并用同样的操作方法再次添加一张图片，如图 5-30 所示。

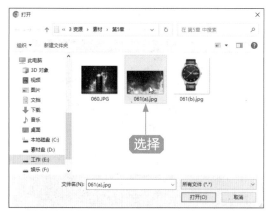

图 5-29

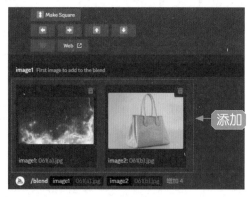

图 5-30

步骤 05 连续按两次 Enter 键,Midjourney 会自动完成图片的混合操作,并生成 4 张新的图片,这是没有添加任何关键词的效果,如图 5-31 所示。

步骤 06 单击 U3 按钮,放大第 3 张广告图片效果,如图 5-32 所示。

图 5-31

图 5-32

5.2 Midjourney 广告绘画的高级设置

Midjourney 具有强大的 AI 广告绘图功能,用户可以通过各种指令和关键词改变 AI 绘图的效果,生成更优秀的 AI 画作。本节将介绍一些 Midjourney 的高级绘图设置,让用户在创作 AI 画作时更加得心应手。

062 设置广告图片的尺寸

使用 Midjourney 生成的图片尺寸默认为 1 ： 1 的方图，其实用户可以使用 ar 指令修改生成的图片尺寸，下面介绍具体的操作方法。

步骤 01 通过 /imagine 指令输入相应关键词，Midjourney 生成的效果如图 5-33 所示。

步骤 02 继续通过 /imagine 指令输入相同的关键词，并在结尾处加上 --ar 16 ： 9 指令（注意与前面的关键词用空格隔开），即可生成 16 ： 9 尺寸的图片，如图 5-34 所示。

图 5-33

图 5-34

步骤 03 图 5-35 所示为 16 ： 9 尺寸的大图效果。需要注意的是，在图片生成或放大过程中，最终输出尺寸的效果可能会略有修改。

图 5-35

063 设置广告图片的生成质量

在 Midjourney 中生成 AI 画作时，可以使用 quality（质量）指令

处理并产生更多的细节，从而提高广告图片的质量，具体操作步骤如下。

步骤 01 通过 /imagine 指令输入相应关键词，Midjourney 生成的图片效果如图 5-36 所示。

步骤 02 继续通过 /imagine 指令输入相同的关键词，并在关键词的结尾处加上 --quality .25 指令，即可以最快的速度生成最不详细的图片效果，可以看到产品的细节已经基本看不到了，如图 5-37 所示。

图 5-36 图 5-37

步骤 03 继续通过 /imagine 指令输入相同的关键词，并在关键词的结尾处加上 --quality .5 指令，即可生成不太详细的图片效果，与不使用 --quality 指令时的结果差不多，如图 5-38 所示。

步骤 04 继续通过 /imagine 指令输入相同的关键词，并在关键词的结尾处加上 --quality 1 指令，即可生成有更多细节的图片效果，如图 5-39 所示。

图 5-38 图 5-39

步骤 05 图 5-40 所示为加上 --quality 1 指令后生成的图片效果。需要注意的是，更高的 quality 值并不总是更好，有时较低的 quality 值可以产生更好的效果，这取决于用户对作品的期望。例如，较低的 quality 值比较适合绘制抽象风格的画作。

图 5-40

064 设置出图的变化程度

扫码观看教学视频

在 Midjourney 中使用 chaos（简写为 c）指令，可以影响图片生成结果的变化程度，能够激发 AI 的创造能力，chaos 值（范围为 0～100，默认值为 0）越大，AI 就会有更多自己的想法，下面介绍具体的操作方法。

步骤 01 通过 /imagine 指令输入相应的关键词，并在关键词的后面加上 --c 10 指令，如图 5-41 所示。

图 5-41

步骤 02 按 Enter 键确认，生成的图片效果如图 5-42 所示。

步骤 03 再次通过 /imagine 指令输入相同的关键词，并将 --c 指令的值修改为 100，生成的产品图片效果如图 5-43 所示。

> **专家指点**
>
> 较高的 chaos 值将产生更多不寻常和意想不到的结果和组合，较低的 chaos 值则具有更可靠的结果。

图 5-42 图 5-43

065 获取广告图片的种子值

扫码观看教学视频

在使用 Midjourney 生成图片时，会有一个从模糊的"噪点"逐渐变得具体清晰的过程，而这个"噪点"的起点就是"种子"，即 seed，Midjourney 依靠它来创建一个"视觉噪音场"，作为生成初始图片的起点。

种子值是 Midjourney 为每张图片随机生成的，但可以使用 --seed 指令指定。下面介绍获取图片种子值的操作方法。

步骤 01 在 Midjourney 中生成相应的图片后，在该消息上方单击"添加反应"图标😊，如图 5-44 所示。

步骤 02 执行操作后，弹出一个"反应"对话框，如图 5-45 所示。

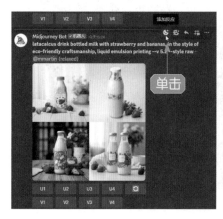

图 5-44 图 5-45

步骤 **03** 在搜索框中输入"envelope（信封）"，并单击搜索结果中的信封图标✉，如图 5-46 所示。

步骤 **04** 执行操作后，Midjourney Bot 将会给我们发送一个消息，单击 Midjourney Bot 图标，如图 5-47 所示。

图 5-46 图 5-47

步骤 **05** 执行操作后，即可看到 Midjourney Bot 发送的 Job ID（作业 ID）和图片的种子值，如图 5-48 所示。

步骤 **06** 此时我们可以对关键词进行适当修改，并在结尾处加上 --seed 指令，在指令后面输入图片的种子值，然后生成新的图片，效果如图 5-49 所示。

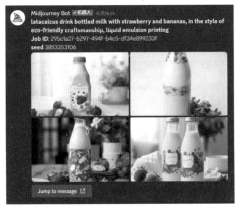

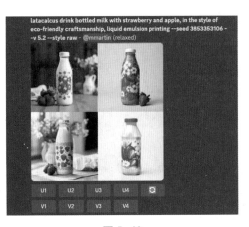

图 5-48 图 5-49

专家指点

在 Midjourney 中使用相同的种子值和关键词，将产生相同的出图结果，利用此特性，我们可以生成连贯一致的产品造型或者场景。

步骤 07 单击 U3 按钮，放大第 3 张图片，效果如图 5-50 所示。

图 5-50

066 使用混音模式让绘画更灵活

扫码观看教学视频

使用混音模式可以更改关键词、参数、模型版本或变体之间的纵横比，让 AI 绘画变得更加灵活、多变，下面介绍具体的操作方法。

步骤 01 在 Midjourney 下面的输入框内输入"/"，在弹出的列表框中选择 /settings（设置）指令，如图 5-51 所示。

步骤 02 按 Enter 键确认，即可调出 Midjourney 的设置面板，如图 5-52 所示。

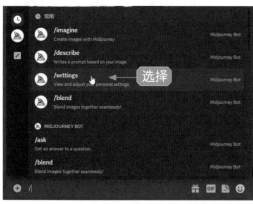

图 5-51

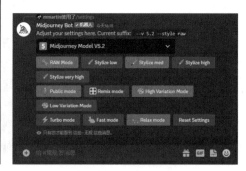

图 5-52

专家指点

为了帮助大家更好地理解，下面将设置面板中的内容翻译成了中文，如图 5-53 所示。直接翻译的英文可能不是很准确，具体用法需要用户多练习才能掌握。

步骤 03 在设置面板中单击 Remix mode（混音模式）按钮，如图 5-54 所示，即可开启混音模式。

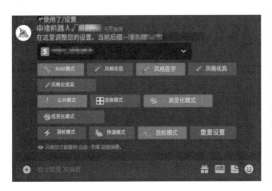

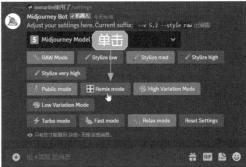

图 5-53 图 5-54

步骤 04 通过 /imagine 指令输入相应的关键词，生成的图片效果如图 5-55 所示。

步骤 05 单击 V2 按钮，弹出 Remix Prompt（混音提示）对话框，如图 5-56 所示。

图 5-55 图 5-56

步骤 06 适当修改关键词，如将 apple（苹果）改为 orange（橙子），如图 5-57 所示。

步骤 07 单击"提交"按钮，即可重新生成相应的图片，可见图中的苹果变成了橙子，效果如图 5-58 所示。

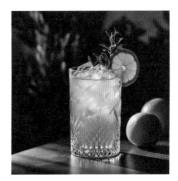

图 5-57 图 5-58

扫码观看教学视频

067 提升以图生图的权重

在 Midjourney 中以图生图时，使用 iw 指令可以提升图像权重，即调整提示的图像（参考图）与文本部分（提示词）的重要性。

当用户使用的 iw 值（.5 ~ 2）越大，表明你上传的图片对输出的结果影响越大。注意，Midjourney 中指令的参数值为小数（整数部分是 0）时，只需加小数点即可，前面的 0 不用写出来。下面介绍提升以图生图的权重的操作方法。

步骤 01 在 Midjourney 中使用 /describe 指令上传一张参考图，并生成相应的提示词，如图 5-59 所示。

步骤 02 单击参考图，在弹出的预览图中单击鼠标右键，在弹出的快捷菜单中选择"复制图片地址"选项，如图 5-60 所示，复制图片链接。

图 5-59

图 5-60

步骤 03 调用 /imagine 指令，将复制的图片链接和相应关键词输入 prompt（提示）输入框中，并在后面输入 --iw 2 指令，如图 5-61 所示。

图 5-61

步骤 04 按 Enter 键确认，即可生成与参考图的风格极其相似的图片效果，如

图 5-62 所示。

步骤 05 单击 U1 按钮，生成第 1 张图的大图效果，如图 5-63 所示。

图 5-62 图 5-63

📖 068 将广告关键词保存为标签

扫码观看教学视频

在通过 Midjourney 进行 AI 绘画时，我们可以使用 prefer option set（创建自定义变量）指令，将一些常用的关键词保存在一个标签中，这样每次绘画时就不用重复输入一些相同的关键词。下面介绍将关键词保存为标签的操作方法。

步骤 01 在 Midjourney 下面的输入框内输入 "/"，在弹出的列表框中选择 / prefer option set 指令，如图 5-64 所示。

步骤 02 执行操作后，在 option（选项）文本框中输入相应名称，如 content（内容），如图 5-65 所示。

图 5-64 图 5-65

步骤 03 执行操作后，单击"增加 1"按钮，在上方的"选项"列表框中选择 value（参数值）选项，如图 5-66 所示。

图 5-66

步骤 04 执行操作后，在 value 输入框中输入相应的关键词，如图 5-67 所示。这里的关键词就是我们所要添加的一些固定的指令。

图 5-67

步骤 05 按 Enter 键确认，即可将上述关键词储存到 Midjourney 的服务器中，如图 5-68 所示，从而给这些关键词打上一个统一的标签，标签名称就是 content。

图 5-68

步骤 06 在 Midjourney 中通过 /imagine 指令输入相应的关键词，主要用于描述主体，如图 5-69 所示。

图 5-69

步骤 07 在关键词的后面添加一个空格，并输入 --content 指令，即调用 label 标签，如图 5-70 所示。

图 5-70

步骤 08 按 Enter 键确认，即可生成相应的图片，效果如图 5-71 所示。可以看到，Midjourney 在绘画时会自动添加 content 标签中的关键词。

步骤 09 单击 U2 按钮，放大第 2 张产品图片，效果如图 5-72 所示。

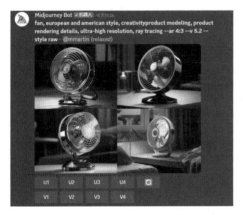

图 5-71

图 5-72

第 6 章

企业 Logo 设计——女装店铺

学习提示

　　Logo 在企业的品牌建设和市场营销中起到了关键作用，它是客户和消费者识别和记住品牌的关键元素之一，一个独特而具有辨识度的 Logo 可以帮助企业在竞争激烈的市场中推广自己的品牌。本章主要介绍使用 AI 设计企业 Logo 的操作方法。

本章重点导航

- ⟡ 使用 ChatGPT 生成 Logo 关键词
- ⟡ 在 Midjourney 中生成企业 Logo
- ⟡ 确定 Logo 风格并完善图像细节
- ⟡ 在 Photoshop 中处理 Logo 图片

一个好的 Logo 可以增加品牌的知名度，使品牌更容易被人们注意和记住。市场上存在许多竞争对手，一个独特的 Logo 可以帮助企业在竞争中脱颖而出，吸引更多的目标客户。

本章通过企业 Logo 设计——女装店铺这一案例，向大家详细讲解企业 Logo 的设计方法，先来欣赏本实例的最终效果，如图 6-1 所示。

图 6-1

069 使用 ChatGPT 生成 Logo 关键词

扫码观看教学视频

设计女装店铺的 Logo 之前，首先需要使用 ChatGPT 生成 Logo 的关键词，下面介绍具体的操作方法。

步骤 01 打开 ChatGPT 的聊天窗口，单击底部的输入框，如图 6-2 所示。

步骤 02 赋予 ChatGPT 身份，在 ChatGPT 输入框中输入相应的提示词，如图 6-3 所示。

图 6-2

图 6-3

步骤 03 单击输入框右侧的发送按钮▶或按 Enter 键，ChatGPT 即可生成相应的回答，如图 6-4 所示，确保 ChatGPT 明白自己的身份。

图 6-4

步骤 04 在 ChatGPT 中输入关键词"当设计一个女装店铺的品牌 Logo 时，要考虑到品牌的名字'淑女'以及其寓意。以下是一个简单的品牌 Logo 设计概念，您可以参考或根据需要进行修改："，按 Enter 键确认，ChatGPT 的回答如图 6-5 所示。

图 6-5

步骤 05 如果你觉得 ChatGPT 的想法还不够有创意，可以继续在 ChatGPT 中输入关键词"你还有更具艺术点的创意吗？可以把设计高度和品牌概念再拉高一点，使 Logo 特色更明显一些"，按 Enter 键确认，ChatGPT 的回答如图 6-6 所示。

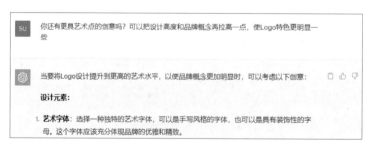

图 6-6

2. **抽象女性形象**：创建一个抽象的女性轮廓，可能是一个优雅的女性侧脸或全身轮廓。这个形象可以与品牌名字融为一体，传达出女性美好的形象。
3. **纹理和图案**：在Logo中引入纹理或图案，以增加视觉深度和层次感。这些图案可以与品牌的概念相关，比如花朵、叶子、蕾丝纹理等。
4. **色彩的深度**：使用丰富的色彩，可以是渐变色或多种不同色彩的组合，以突出品牌的独特性。

示例Logo设计：
在这个设计中，您可以选择一种华丽的手写字体，将"淑女"书写在Logo的顶部。然后，在品牌名字下方，创建一个抽象的女性形象，可能是一个侧脸轮廓，强调女性的优雅和美丽。在整个设计中，可以加入一些精致的花朵图案和蕾丝纹理，以增加艺术感和女性化。

要使Logo特色更加明显，您可以选择独特的颜色组合，例如深紫色和金色，或者深红色和玫瑰金色，以突出品牌的高端和优雅。这个Logo设计将强调品牌的艺术性和女性美好的概念，使其在市场上脱颖而出。

请注意，为了确保Logo的最终版本与品牌的需求和价值观一致，最好与专业的设计师合作，他们可以将您的愿景转化为精美的艺术品。

图 6-6（续）

步骤 06 继续在 ChatGPT 中输入关键词"请帮我把图形元素上面的要点，用关键词提炼出来，我要使用 Midjourney 来生成 Logo"，按 Enter 键确认，ChatGPT 即可根据要求生成相应的回答，总结出满足需求的 Logo 关键词，如图 6-7 所示。

SU　请帮我把图形元素上面的要点，用关键词提炼出来，我要使用Midjourney来生成Logo

当使用Midjourney生成Logo时，以下是一些关键词，可以帮助您表达图形元素的设计要点：

1. **艺术字体**：选择独特字体。
2. **抽象女性形象**：女性轮廓，侧脸。
3. **纹理和图案**：花朵、蕾丝。
4. **颜色深度**：渐变色、多彩组合。

使用这些关键词，您可以指导Midjourney生成符合您要求的Logo设计。记得提供足够的详细信息，以确保生成的Logo符合品牌的需求和风格。

图 6-7

步骤 07 继续在 ChatGPT 中输入关键词，要求将中文翻译为英文，ChatGPT 的回答如图 6-8 所示。至此，我们需要的女装店铺 Logo 关键词已全部生成。

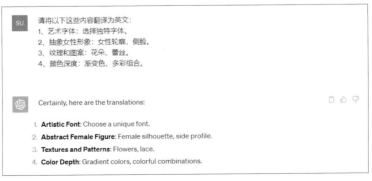

SU　请将以下这些内容翻译为英文：
　　1、艺术字体：选择独特字体。
　　2、抽象女性形象：女性轮廓，侧脸。
　　3、纹理和图案：花朵、蕾丝。
　　4、颜色深度：渐变色、多彩组合。

Certainly, here are the translations:

1. **Artistic Font**: Choose a unique font.
2. **Abstract Female Figure**: Female silhouette, side profile.
3. **Textures and Patterns**: Flowers, lace.
4. **Color Depth**: Gradient colors, colorful combinations.

图 6-8

070 在 Midjourney 中生成企业 Logo

扫码观看教学视频

在 ChatGPT 中生成女装店铺的 Logo 关键词后,我们可以将其直接输入 Midjourney 中生成对应的 Logo 图片,具体操作方法如下。

步骤 01 在 Midjourney 中调用 /imagine 指令,输入在 ChatGPT 中生成的 Logo 关键词,并在开头加入关键词"Store Logo(店铺标识)",如图 6-9 所示。

图 6-9

> **专家指点**
>
> 使用 Midjourney 设计企业 Logo 时,效果图的随机性很强,用户需要通过不断地修改关键词和"刷图"(即反复生成图片)获得自己想要的效果。

步骤 02 按 Enter 键确认,Midjourney 将生成 4 张对应的 Logo 图片,如图 6-10 所示。

步骤 03 单击 U3 按钮,放大第 3 张 Logo 图片效果,如图 6-11 所示。

图 6-10

图 6-11

> **专家指点**
>
> 设计女装店铺的 Logo 需要考虑一些特定的要点,比如女装店的目标客户是谁,Logo 设计应该与目标受众相匹配。

步骤 **04** 如果用户对生成的女装店铺 Logo 图片都不满意，可以单击 ↻（循环）按钮，弹出相应对话框，单击"提交"按钮，如图 6-12 所示。

步骤 **05** 执行操作后，Midjourney 会重新生成 4 张 Logo 图片，如图 6-13 所示。

图 6-12

图 6-13

071 确定 Logo 风格并完善图像细节

扫码观看教学视频

接下来在关键词中添加一些有关 Logo 细节元素的描写，确定 Logo 的风格，使 Logo 图片更具简洁风格，具体操作方法如下。

步骤 **01** 在 Midjourney 中调用 /imagine 指令，在上一例关键词的基础上，去掉一些不需要的关键词，然后添加一些 Logo 的风格特点，如"flattened, 2D, whitebackground, simple style, vector（扁平化，2D，白色背景，简洁风，矢量）"等，如图 6-14 所示。

图 6-14

步骤 **02** 按 Enter 键确认，Midjourney 将生成 4 张对应的 Logo 图片，如图 6-15 所示。

步骤 **03** 单击 U1 按钮，放大第 1 张 Logo 图片效果，如图 6-16 所示。

步骤 **04** 在第 1 张 Logo 图片缩略图上单击鼠标左键，弹出图片窗口，然后单击下方的"在浏览器中打开"文字链接，如图 6-17 所示。

步骤 **05** 执行操作后，即可打开浏览器，预览生成的 Logo 大图效果，如图 6-18 所示。

图 6-15

图 6-16

图 6-17

图 6-18

步骤 06 在 Logo 图片上单击鼠标右键，在弹出的快捷菜单中选择"图片另存为"选项，如图 6-19 所示。

步骤 07 弹出"另存为"对话框，在其中设置图片的保存位置与名称，单击"保存"按钮，如图 6-20 所示，即可保存 Logo 图片。

图 6-19

图 6-20

┌─ 专家指点 ───┐

在最终确定企业 Logo 效果之前，应该征求潜在客户和员工的反馈意见，以确保 Logo 能够达到预期的效果。

└───┘

072 在 Photoshop 中处理 Logo 图片

尽管 Logo 设计可以在 Midjourney 中完成，但有时还需要在 Photoshop 中进行后期处理，比如设定固定的 Logo 尺寸，或者将企业 Logo 与其他图像元素合成，以满足特定需求和应用场景，下面介绍具体的操作方法。

扫码观看教学视频

步骤 01 进入 Photoshop 工作界面，执行"文件"|"新建"命令，弹出"新建文档"对话框，在中间窗格中选择"默认 Photoshop 大小"选项，单击"创建"按钮，如图 6-21 所示。

步骤 02 执行操作后，即可创建一个空白的图像文件，执行"文件"|"打开"命令，打开上一例中保存的 Logo 图片，单击下方的"选择主体"按钮，如图 6-22 所示。

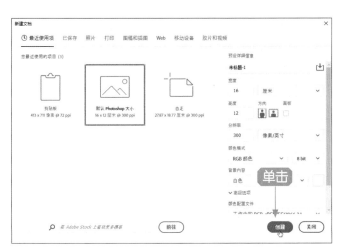

图 6-21

图 6-22

步骤 03 执行操作后，即可在 Logo 图像上创建一个选区，如图 6-23 所示。

步骤 04 按 Ctrl + J 组合键，复制一个新图层，得到"图层 1"图层，如图 6-24 所示。

步骤 05 按 Ctrl + C 组合键，复制该图层；切换至步骤 2 中新建的空白图像窗口中，按 Ctrl + V 组合键，粘贴该图层。单击"图层"面板底部的"创建新图层"按钮⊞，新建"图层 2"图层，如图 6-25 所示。

步骤 06 在工具箱中选取椭圆选框工具 ◯ ，如图 6-26 所示。

图 6-23

图 6-24

图 6-25

图 6-26

步骤 07 按住 Shift 键的同时，在图像编辑窗口中的合适位置按住鼠标左键并拖曳，创建一个正圆选区，如图 6-27 所示。

步骤 08 在菜单栏中执行"编辑"|"描边"命令，如图 6-28 所示。

图 6-27

图 6-28

步骤 09 弹出"描边"对话框，在其中设置"宽度"为 5 像素，单击"颜色"右侧的色块，如图 6-29 所示。

步骤 10 弹出"拾色器（描边颜色）"对话框，在其中设置颜色为褐色（R、G、B 参数值分别为 85、1、20），如图 6-30 所示。

图 6-29

图 6-30

步骤 11 单击"确定"按钮，返回"描边"对话框，单击"确定"按钮，即可为正圆选区进行描边操作，如图 6-31 所示。

步骤 12 按 Ctrl + D 组合键，取消选区，查看描边后的 Logo 图片效果，如图 6-32 所示。

图 6-31

图 6-32

步骤 13 执行"文件"|"打开"命令，打开一个素材文件，如图 6-33 所示。

步骤 14 按 Ctrl + C 组合键，复制该素材；切换至女装店铺 Logo 图像编辑窗口中，按 Ctrl + V 组合键，粘贴该素材，并移至合适位置，效果如图 6-34 所示。

步骤 15 在工具箱中选取横排文字工具 **T**，如图 6-35 所示。

步骤 16 在图像编辑窗口中的适当位置单击鼠标左键，确认输入点，输入相应文本内容，如图 6-36 所示。

图 6-33

图 6-34

图 6-35

图 6-36

步骤 17 在浮动工具栏中设置"字体大小"为 12 点，并调整文本内容的字体样式与颜色，如图 6-37 所示。

步骤 18 修改完成后，按 Ctrl ＋ Enter 组合键确认操作，效果如图 6-38 所示。至此，完成女装店铺 Logo 设计。

图 6-37

图 6-38

第7章

模特服装设计——显瘦半身裙

学习提示

模特服装设计和展示是指通过将设计的服装展示在模特身上，使服装吸引更多的注意力，并向潜在顾客进行展示，以促进销售和分销。本章主要介绍使用 AI 进行模特服装设计的操作方法。

本章重点导航

- ◆ 使用 ChatGPT 生成模特展示图指令
- ◆ 在 Midjourney 中生成模特展示图
- ◆ 半身裙模特展示图的合成处理
- ◆ 完善图像细节并添加广告文字

模特服装设计是时尚艺术的表现形式，设计师通过创造新的服装款式、面料、颜色和设计元素，并在模特身上进行服装展示，为观众提供了一个了解最新时尚趋势和服装风格的机会。

图 7-1

本章通过模特服装设计——显瘦半身裙这一案例，向大家详细讲解模特服装的设计方法，先来欣赏本实例的最终效果，如图 7-1 所示。

073 使用 ChatGPT 生成模特展示图指令

进行模特服装设计与展示之前，首先需要使用 ChatGPT 生成模特展示图的指令（关键词），下面介绍具体的操作方法。

步骤 01 打开 ChatGPT 的聊天窗口，在 ChatGPT 中输入"你现在是一位 AI 绘画师，我需要设计一张模特服装展示图，请提供一些生成模特展示图的指令建议，场景是一位女士站在室内的楼梯上，身材高挑"，单击发送按钮 ，如图 7-2 所示。

Brainstorm names	Suggest fun activities
for my fantasy football team with a frog theme	for a family of 4 to do indoors on a rainy day
Give me ideas	Make up a story
for what to do with my kids' art	about Sharky, a tooth-brushing shark superhero

你现在是一位AI绘画师，我需要设计一张模特服装展示图，请提供一些生成模特展示图的指令建议，场景是一位女士站在室内的楼梯上，身材高挑

图 7-2

专家指点

模特展示图是指用于展示服装、化妆品、珠宝、箱包、配饰等产品的模特摄影作品，通过模特的形象和气质，塑造品牌的形象和风格，提升品牌的知名度和美誉度。

步骤 02 稍等片刻，ChatGPT 会给出有关模特展示图的 AI 绘画指令建议，如图 7-3 所示。

当您需要生成一张模特服装展示图时，您可以提供以下指令建议，以确保AI绘画师能够创造出符合您要求的图像：

1. **描述模特特征**：
 • 模特是一位高挑的女士，身材曲线优美，具有模特般的外貌特征。
2. **选择服装**：
 • 指定您希望模特展示的服装类型、颜色和款式。例如，"请绘制模特穿着一件华丽的晚礼服，颜色为红色，带有流苏和亮片"。
3. **场景描述**：
 • 指定室内楼梯的环境：楼梯可以是现代、豪华或别致的，具体取决于您的想法。例如，"请绘制模特站在一座现代豪华室内楼梯上"。
4. **光线和氛围**：
 • 描述光线和氛围以增强画面的氛围。例如，"请使用柔和的灯光，让模特身上的服装和珠宝熠熠生辉"。
5. **模特表情和姿势**：
 • 指定模特的表情和姿势，以突出服装。例如，"请让模特表现出自信和高贵的表情，右手自然地抚摸着服装的面料"。
6. **细节和背景**：
 • 给出任何其他细节或要求，例如背景细节、道具或特殊效果。例如，"请在背景中加入一些大型的室内植物，以增添生气和色彩"。
7. **图像风格**：
 • 如果您有特定的艺术风格偏好，可以提及。例如，"请使用印象派风格，强调色彩和光影效果"。
8. **分辨率和格式**：
 • 指定所需图像的分辨率和文件格式，以确保最终图像满足您的需求。

将这些指令建议提供给AI绘画师，它将尽力按照您的描述生成一张满足要求的模特服装展示图。

图 7-3

步骤 03 使用 ChatGPT 生成具体的 AI 绘画指令示例，如在同一个 ChatGPT 输入框中输入"请提供一位身材高挑的女生模特展示瘦身半身裙的 AI 绘画指令示例，身材曲线优美，站在楼梯上，姿势要突出服装，字数在 50 字以内"，ChatGPT 给出的回答如图 7-4 所示。

SU 请提供一位身材高挑的女生模特展示瘦身半身裙的AI绘画指令示例，身材曲线优美，站在楼梯上，姿势要突出服装，字数在50字以内

"请创作一位高挑女模特，曲线优美，站于楼梯上，穿着修身半身裙。她自信地站立，右手在腰间展示服装线条，强调修身效果。"

图 7-4

专家指点

使用 ChatGPT 生成具体的 AI 绘画指令示例时，我们可以在指令中指定具体的字数，以免 ChatGPT 长篇大论地写出很多指令。

步骤 04 如果对 ChatGPT 给出的绘画指令不满意，可以继续在输入框中输入"请重新生成指令示例，要求背景简洁，左手弯曲靠墙，右手提着一款白色的包包"，ChatGPT 会重新给出 AI 绘画指令示例，如图 7-5 所示。

> SU 请重新生成指令示例，要求背景简洁，左手弯曲靠墙，右手提着一款白色的包包
>
> "请绘制一位身材高挑的女性模特，站在简洁背景的楼梯上。她穿着修身半身裙，左手弯曲靠墙，右手提着一款白色包包，展示半身裙和包包的时尚感。"

图 7-5

步骤 05 继续在 ChatGPT 中输入关键词，要求将中文翻译为英文，ChatGPT 的回答如图 7-6 所示。至此，我们需要的模特展示图指令已全部生成。

> SU 请将以上这些内容翻译为英文
>
> "Please create an illustration of a tall and slender female model standing on a simple background staircase. She is wearing a fitted half-skirt, with her left hand gracefully resting against the wall and her right hand holding a white handbag, showcasing the fashion of the skirt and bag."

图 7-6

专家指点

ChatGPT 具有各种语言的翻译功能，用户可以在 ChatGPT 中输入需要翻译的文本，ChatGPT 将自动检测用户输入的源语言，并翻译成用户所选择的目标语言。

074 在 Midjourney 中生成模特展示图

在 ChatGPT 中生成模特展示图的指令后，接下来将这些绘画指令输入 Midjourney 中，可以获得 Midjourney 智能化绘制的模特展示图，具体操作方法如下。

扫码观看教学视频

步骤 01 在 Midjourney 中调用 /imagine 指令，输入在 ChatGPT 中生成的模特展

示图关键词，如图 7-7 所示。

图 7-7

步骤 02 按 Enter 键确认，Midjourney 将生成 4 张对应的模特展示图，如图 7-8 所示。

步骤 03 通过 Midjourney 生成的图片效果我们可以发现，图片的风格不符合要求，我们需要相机拍摄出来的真实照片效果。继续在 Midjourney 中调用 /imagine 指令，在上一步关键词的基础上设置一些图片的风格特点，如"Professional camera shooting（专业相机拍摄）"，并指定模特的上半身为白色格子衬衫，如图 7-9 所示。

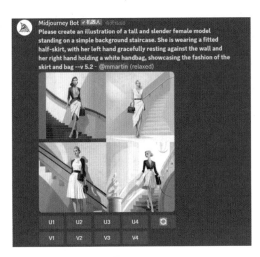

图 7-8

图 7-9

步骤 04 按 Enter 键确认，Midjourney 将生成 4 张对应的模特展示图，如图 7-10 所示。

步骤 05 如果我们对 Midjourney 生成的图片效果还不太满意，可以继续修改关键词描述，加入一些有关模特全身照的内容，如图 7-11 所示。

步骤 06 按 Enter 键确认，Midjourney 将生成 4 张对应的模特展示图，如图 7-12 所示。

步骤 07 单击 🔄（循环）按钮，Midjourney 会重新生成 4 张模特展示图，如图 7-13 所示。

步骤 08 单击 U4 按钮，放大第 4 张模特展示图片，如图 7-14 所示。

步骤 09 在图片缩略图上单击，弹出图片窗口，单击下方的"在浏览器中打开"文字链接，即可打开浏览器，预览生成的模特展示大图效果，如图 7-15 所示。

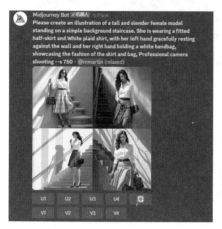

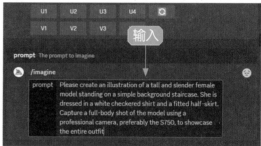

图 7-10　　　　　　　　　　　　　　　　图 7-11

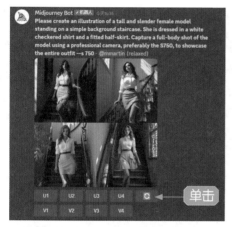

图 7-12　　　　　　　　　　　　　　　　图 7-13

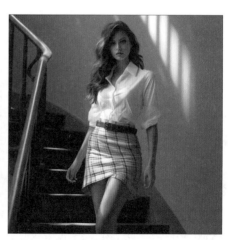

图 7-14　　　　　　　　　　　　　　　　图 7-15

步骤 10 在模特展示图片上单击鼠标右键，在弹出的快捷菜单中选择"图片另存为"选项，弹出"另存为"对话框，在其中设置图片的保存位置与名称，单击"保存"按钮，保存图片。

075 半身裙模特展示图的合成处理

扫码观看教学视频

在 Midjourney 中生成模特展示图后，接下来在 Photoshop 中将模特与服装进行合成处理，下面介绍具体的操作方法。

步骤 01 执行"文件"|"打开"命令，打开上一例保存的模特展示图片，如图 7-16 所示。

步骤 02 执行"文件"|"打开"命令，打开一张半身裙素材图片，单击"选择主体"按钮，如图 7-17 所示。

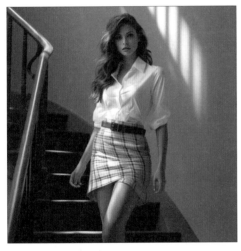

图 7-16

图 7-17

步骤 03 执行操作后，即可选中半身裙图像，按 Ctrl + C 组合键，复制选区中的图像，如图 7-18 所示。

步骤 04 切换至模特图像编辑窗口中，按 Ctrl + V 组合键，粘贴半身裙图像，如图 7-19 所示。

步骤 05 按 Ctrl + T 组合键，调出图像变换控制框，如图 7-20 所示。

步骤 06 适当调整半身裙图像的大小和位置，稍微覆盖住模特本身的半身裙即可，并按 Enter 键确认，效果如图 7-21 所示。

步骤 07 在菜单栏中执行"文件"|"导出"|"快速导出为 PNG"命令，如图 7-22 所示。

步骤 08 弹出"另存为"对话框,在其中设置文件的保存名称与位置,如图 7-23 所示。单击"保存"按钮,将合成后的图像导出为 PNG 格式并保存。

图 7-18

图 7-19

图 7-20

图 7-21

图 7-22

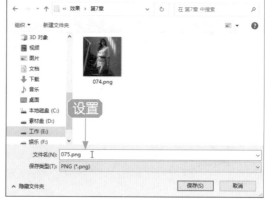

图 7-23

步骤 09 将 PS 合成的图片导出到本地后，回到 Midjourney 中，单击输入框左侧的 ⊕ 按钮，在弹出的列表框中选择"上传文件"选项，如图 7-24 所示。

步骤 10 执行操作后，弹出"打开"对话框，选择前面使用 Photoshop 合成的模特图片，如图 7-25 所示。

图 7-24

图 7-25

步骤 11 单击"打开"按钮，并按 Enter 键确认，即可将图片上传到 Midjourney 的服务器中，如图 7-26 所示。

步骤 12 单击图片打开预览图，在预览图上单击鼠标右键，在弹出的快捷菜单中选择"复制图片地址"选项，如图 7-27 所示。

图 7-26

图 7-27

步骤 13 通过 /imagine 指令输入复制的图片链接和生成该模特图片时使用的关键词，可以对关键词进行适当修改，并在后面添加 --iw 2 指令，按 Enter 键确认，即可生成相应的模特展示图，效果如图 7-28 所示。

步骤 14 如果不需要照片中有阳光，只需要在关键词后面加上 --no sunlight 指令，表示生成的图片中不出现阳光，重新生成的照片效果如图 7-29 所示。

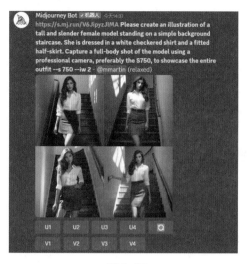

图 7-28

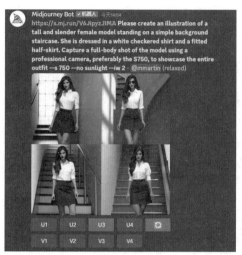

图 7-29

步骤 15 单击 U3 按钮，放大第 3 张图片，效果如图 7-30 所示。

步骤 16 在图片缩略图上单击鼠标左键，弹出图片窗口，单击下方的"在浏览器中打开"文字链接，即可打开浏览器，预览生成的模特展示大图效果。在图片上单击鼠标右键，在弹出的快捷菜单中选择"图片另存为"选项，如图 7-31 所示。

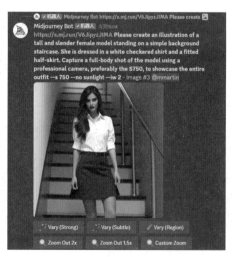

图 7-30

图 7-31

步骤 17 弹出"另存为"对话框，在其中设置图片的保存位置与名称，单击"保存"按钮，即可保存模特展示图片。

076 完善图像细节并添加广告文字

在 Midjourney 中对半身裙与模特展示图进行合成处理后,接下来需要在 Photoshop 中进行后期处理,完善图像细节,具体操作方法如下。

步骤 01 执行"文件"|"打开"命令,打开上一例保存的模特展示图片,如图 7-32 所示。

步骤 02 在工具箱中选取裁剪工具 🔲,如图 7-33 所示。

图 7-32

图 7-33

步骤 03 执行操作后,在图像边缘会显示一个变换控制框,拖曳右侧的控制柄,适当调整裁剪区域的大小,如图 7-34 所示。

步骤 04 按 Enter 键确认,即可裁剪图像,效果如图 7-35 所示。

图 7-34

图 7-35

步骤 05 再次在图像上单击鼠标左键，调出变换控制框，拖曳左上角的控制柄，扩展图像画布内容，如图 7-36 所示。

步骤 06 在下方的浮动工具栏中单击"生成式扩展"按钮，如图 7-37 所示。

图 7-36

图 7-37

步骤 07 在浮动工具栏中单击右侧的"生成"按钮，如图 7-38 所示。

步骤 08 执行操作后，即可使用"生成式扩展"功能自动填充图像的空白区域，生成相应的图像内容，且能够与原图像无缝融合，效果如图 7-39 所示。

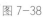

图 7-38

图 7-39

步骤 09 按 Ctrl + Shift + Alt + E 组合键，盖印图层，得到"图层 1"图层，如图 7-40

所示。

步骤 10 在菜单栏中执行"滤镜"|"Camera Raw 滤镜"命令，如图 7-41 所示。

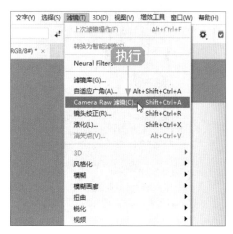

<center>图 7-40 图 7-41</center>

步骤 11 打开 Camera Raw 窗口，在右侧面板中展开"基本"选项区，在其中设置"色温"的值为 -18、"色调"的值为 10、"曝光"的值为 0.5、"对比度"的值为 9，如图 7-42 所示，调整图像的色温与色调，并适当提亮图像。

步骤 12 单击"确定"按钮，即可将模特展示图调为冷色调风格，如图 7-43 所示。

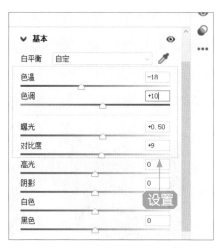

<center>图 7-42 图 7-43</center>

步骤 13 在"图层"面板中新建"图层 2"图层，在工具箱中选取矩形选框工具 ，在图像编辑窗口中的合适位置按住鼠标左键并拖曳，绘制一个矩形选区，如图 7-44 所示。

步骤 14 设置前景色为淡蓝色（R、G、B 参数值分别为 178、195、239），按 Alt + Delete 组合键，为选区填充前景色；按 Ctrl + D 组合键，取消选区，效果如图 7-45 所示。

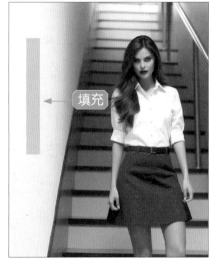

图 7-44 图 7-45

专家指点

在 Photoshop 中执行"选择"|"取消选择"命令，也可以取消选区。

步骤 15 在"图层"面板中，将"图层 2"图层拖曳至面板底部的"创建新图层"按钮 ⊕ 上，对图层进行复制操作，得到"图层 2 拷贝"图层，运用移动工具将该图层中的对象移至合适位置，如图 7-46 所示。

步骤 16 按住 Ctrl 键的同时，单击"图层 2 拷贝"图层前的缩览图，调出图像选区，并为选区填充黑色，然后取消选区，效果如图 7-47 所示。

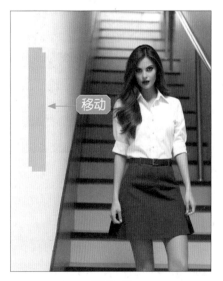
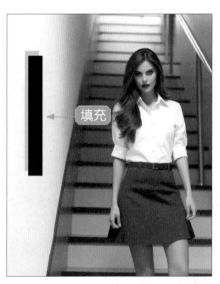

图 7-46 图 7-47

步骤 17 用与上述同样的方法，再次运用矩形选框工具 □ 在图像中的合适位置绘制一个矩形选区，为选区填充米黄色（R、G、B 参数值分别为 250、212、143），如图 7-48 所示。

步骤 18 选取工具箱中的直排文字工具 ↓T，在图像编辑窗口中的适当位置输入相应文本内容，设置字体大小等属性，如图 7-49 所示。

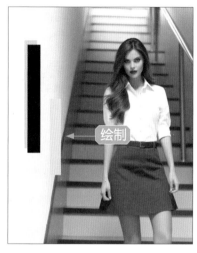
图 7-48

图 7-49

步骤 19 在"图层"面板中选择文字图层，单击面板底部的"添加图层样式"按钮 fx，在弹出的列表框中选择"描边"选项，弹出"图层样式"对话框，进入"描边"选项卡，在右侧设置"大小"的值为 3 像素、"位置"为"外部"、"混合模式"为"正常"、"颜色"为白色，如图 7-50 所示。

图 7-50

步骤 **20** 在左侧窗格中选中"投影"复选框，展开"投影"选项卡，在右侧设置"混合模式"为"正常"、"颜色"为白色、"不透明度"为 35%、"距离"为 3 像素、"扩展"为 0%、"大小"为 7 像素，如图 7-51 所示。

图 7-51

步骤 **21** 设置完成后，单击"确定"按钮，即可设置文字效果，如图 7-52 所示。

步骤 **22** 使用移动工具将文字移至合适位置，效果如图 7-53 所示。

图 7-52

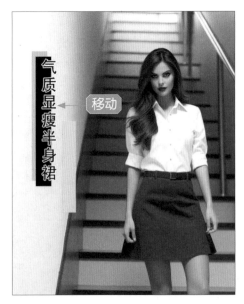

图 7-53

步骤 23 用与上述同样的方法，再次使用直排文字工具↓T在图像中的适当位置创建相应文本内容，设置字体大小等属性，效果如图 7-54 所示。至此，完成模特服装设计。

图 7-54

第**8**章

宣传海报设计——饮料广告

学习提示

　　宣传海报是一种重要的营销工具，可以帮助品牌方吸引目标受众的注意力，传达信息，建立品牌形象，并促进销售。通过使用引人注目的图像、色彩和设计元素，可以快速吸引顾客的眼球。本章主要介绍使用 AI 进行宣传海报设计的操作方法。

本章重点导航

◇ 使用 ChatGPT 生成宣传海报文案内容

◇ 在 Firefly 中生成饮料广告宣传图片

◇ 使用 PS 中的 AI 功能生成装饰素材

◇ 在宣传海报图片上添加广告文字

宣传海报可以传达各种信息，包括产品特点、优势、促销活动、定价和品牌标识等。通过精心选择的文字和图像，可以有效地传达目标信息。

本章通过宣传海报设计——饮料广告这一案例，向大家详细讲解宣传海报的设计方法，先来欣赏本实例的最终效果，如图 8-1 所示。

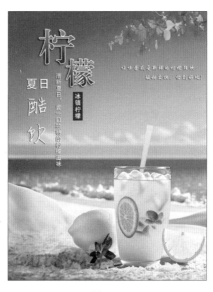

图 8-1

077 使用 ChatGPT 生成宣传海报文案内容

扫码观看教学视频

如果你想设计一张饮料广告的宣传海报，但是不会写宣传文案，此时可以使用 ChatGPT 设计海报广告语，下面介绍具体的操作方法。

步骤 01 在 ChatGPT 的输入框中输入对话前提，如输入"宣传海报是一种用于宣传、促销、传达信息或吸引人们注意的图形设计或印刷材料，一般语言简短、生动活泼，有一定的美感。请提供宣传海报文案示例"关键词，如图 8-2 所示。

图 8-2

步骤 02 按 Enter 键确认，ChatGPT 生成的回复如图 8-3 所示，确保 ChatGPT 了解宣传海报文案的写法。

当然，以下是一些宣传海报文案示例，适用于不同类型的宣传活动：

1. **产品推广海报：**
 - "全新上市！独特的品味，不可错过！"
 - "现在购买，享受超值优惠！"
 - "品质第一，价格最低。来尝试吧！"

2. **活动宣传海报：**
 - "精彩活动，等你参与！"
 - "文化之夜，欢迎大家加入我们的盛宴！"
 - "周末狂欢，欢迎全家参与！"

3. **社会公益海报：**
 - "一起改变世界，为环保出一份力！"
 - "关爱弱势群体，传递温暖的力量。"
 - "为未来的明日英雄提供支持和帮助。"

4. **音乐会或艺术表演海报：**
 - "一场震撼心灵的音乐之夜，不容错过！"
 - "魔幻的艺术，独一无二的体验。"
 - "音乐、舞蹈、戏剧，来享受视听盛宴吧！"

5. **健康与健身宣传海报：**
 - "打造健康的生活方式，从今天开始！"
 - "健康体魄，充满活力的人生。"
 - "加入我们，一起追求身心的完美平衡。"

6. **教育培训宣传海报：**
 - "拓展您的知识，提升您的职业生涯！"
 - "学习不止于课堂，我们为您提供更多！"
 - "踏上知识的旅程，不断前进！"

7. **旅游目的地宣传海报：**
 - "梦想之旅，来探索美丽的目的地！"
 - "度过难忘的时光，留下珍贵的回忆。"
 - "融入大自然的怀抱，感受真正的放松与冒险。"

图 8-3

步骤 03 继续输入具体的需求，如输入 "请提供 10 个宣传海报文案，主题为宣传 '柠檬果汁' 饮料，主要宣传果汁的口味与众不同" 关键词，生成的回复如图 8-4 所示，使用 ChatGPT 生成正式的宣传海报文案。

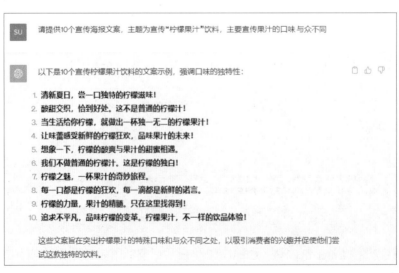

请提供10个宣传海报文案，主题为宣传 "柠檬果汁" 饮料，主要宣传果汁的口味与众不同

以下是10个宣传柠檬果汁饮料的文案示例，强调口味的独特性：

1. 清新夏日，尝一口独特的柠檬滋味！
2. 酸甜交织，恰到好处。这不是普通的柠檬汁！
3. 当生活给你柠檬，就做出一杯独一无二的柠檬汁！
4. 让味蕾感受新鲜的柠檬狂欢，品味果汁的未来！
5. 想象一下，柠檬的酸爽与果汁的甜蜜相遇。
6. 我们不做普通的柠檬汁。这是柠檬的独白！
7. 柠檬之魅，一杯果汁的奇妙旅程。
8. 每一口都是柠檬的狂欢，每一滴都是新鲜的诺言。
9. 柠檬的力量，果汁的精髓。只在这里找得到！
10. 追求不平凡，品味柠檬的变革。柠檬果汁，不一样的饮品体验！

这些文案旨在突出柠檬果汁的特殊口味和与众不同之处，以吸引消费者的兴趣并促使他们尝试这款独特的饮料。

图 8-4

步骤 04 宣传海报的文案生成后，接下来需要生成饮料广告宣传图片的关键词，以便在 AI 绘图工具中生成想要的海报图片。继续在 ChatGPT 中输入"你现在是一位广告设计师，我需要设计一张柠檬果汁的宣传海报图，具体场景是：柠檬果汁摆在沙滩上，背景是梦幻般的海滩风光氛围，主要色调为浅绿色和淡蓝色，请根据这些要求生成柠檬果汁宣传海报图的关键词"，如图 8-5 所示。

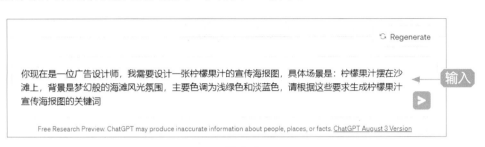

图 8-5

步骤 05 单击发送按钮 ▶，ChatGPT 即可生成相应的回答，如图 8-6 所示。至此，我们需要的饮料广告宣传文案关键词已全部生成。

当设计柠檬果汁宣传海报图时，以下是一些关键词和元素，可帮助你在梦幻海滩背景上展示柠檬果汁的吸引力：

1. **柠檬果汁瓶**：在沙滩上放置一个清晰可见的柠檬果汁瓶，以突出产品。
2. **沙滩**：使用柔软的沙滩作为背景，突出度假和休闲的感觉。
3. **梦幻般的海滩风光**：在远处绘制出美丽的海滩风光，包括碧蓝的海水、蓝天和棕色的沙滩。
4. **柠檬切片**：将新鲜柠檬切片装饰在海滩上，以强调柠檬的新鲜和清新。
5. **浅绿色和淡蓝色**：使用这些颜色作为主要色调，以与柠檬的黄色形成对比，营造清爽的氛围。
6. **阳光**：适度加入温暖的阳光效果，提高海滩的明亮感。
7. **清晰的字体**：使用简洁清晰的字体，以显示产品名称、口号和促销信息。
8. **柠檬的细节**：突出柠檬的质感和细节，以引起观众的食欲和好奇心。
9. **凉爽的饮用杯**：展示柠檬果汁饮用杯，强调饮品的冷却效果。
10. **品牌标志**：放置品牌标志或名称，以提高品牌知名度。

通过将这些关键词和元素融入到设计中，你可以创造出一个吸引人、清新、令人渴望的柠檬果汁宣传海报图，突出产品的特点并传达度假的氛围。

图 8-6

078 在 Firefly 中生成饮料广告宣传图片

扫码观看教学视频

在 Firefly 中使用"文字生成图像"功能即可进行 AI 绘画操作，通过输入相应的关键词，即可生成想要的宣传海报广告图片，节省大量人工设计和排版时间，大大提高了工作效率。下面介绍在 Firefly 中生成饮料广告宣传图片的方法，具体操作步骤如下。

步骤 01 进入 Adobe Firefly（Beta）主页，在"文字生成图像"选项区单击"生成"按钮，进入"文字生成图像"页面，输入相应关键词，单击"生成"按钮，如图 8-7 所示。

图 8-7

步骤 02 执行操作后，Firefly 将根据关键词自动生成 4 张图片，在页面右侧的"内容类型"选项区中单击"照片"按钮，如图 8-8 所示。

图 8-8

步骤 03 在页面右侧的"宽高比"选项区中单击右侧的下拉按钮，在弹出的列表框中选择"纵向（3：4）"选项，如图 8-9 所示。

图 8-9

步骤 04 执行操作后，单击"生成"按钮，即可将广告图片调为 3∶4 的纵向比例，效果如图 8-10 所示。

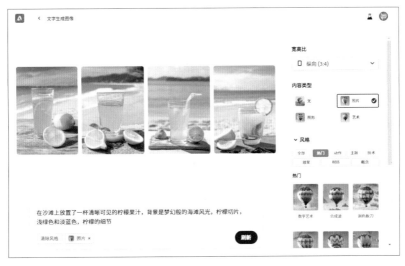

图 8-10

步骤 **05** 在下方的文本框中补充相应的关键词描述内容，在"风格"选项区的"主题"选项卡中选择"产品照片"风格，单击"生成"按钮，重新生成广告图片，使生成的柠檬果汁饮料更加清晰地展示在观众眼前，如图 8-11 所示。

步骤 **06** 放大预览 Firefly AI 生成的柠檬果汁饮料图片，画面清晰且有质感，简洁的背景和干净的构图能够使观众专注于产品，效果如图 8-12 所示，对图片进行下载操作即可。

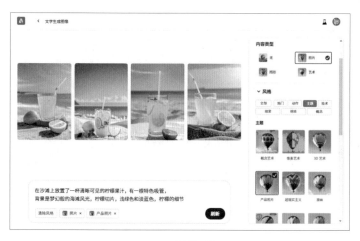

图 8-11

图 8-12

079 使用 PS 中的 AI 功能生成装饰素材

扫码观看教学视频

Photoshop 2024 集成了更多的 AI 功能，其中最强大的就是"创成式填充"功能，该功能就是 Firefly 在 PS 中的实际应用，让这一代 PS 成了创作者和设计师不可或缺的工具。下面介绍使用 PS 中的"创成式填充"功能生成装饰素材的方法，具体操作步骤如下。

步骤 **01** 在 Photoshop 中打开上一例生成的广告图片，运用裁剪工具 ，调整图像的裁剪区域，并扩大图像左侧的区域，如图 8-13 所示。

步骤 **02** 在工具属性栏中设置"填充"为"生成式扩展"，在浮动工具栏中单击"生成"按钮，即可裁剪图像并生成新的图像内容，效果如图 8-14 所示。

步骤 **03** 在"图层"面板中对所有图层进行合并操作，在工具箱中选取移除工具 ，如图 8-15 所示。

步骤 **04** 在图像左侧背景中的远山处进行涂抹，将棕色的远山移除，效果如图 8-16 所示。

图 8-13　　　　　　　　　　　　图 8-14

图 8-15　　　　　　　　　　　　图 8-16

步骤 05 用与上述同样的方法，使用移除工具在图像左下方的黑色污点处进行涂抹，移除画面中不需要的元素，效果如图 8-17 所示。

步骤 06 选取套索工具 ♀，在图像右上角位置创建一个不规则选区，在工具栏中单击"创成式填充"按钮，如图 8-18 所示。

步骤 07 在关键词输入框中输入"绿叶装饰"，单击"生成"按钮，如图 8-19 所示。

步骤 08 执行操作后，即可在广告图片中生成相应的装饰元素，效果如图 8-20所示。

图 8-17

图 8-18

图 8-19

图 8-20

080 在宣传海报图片上添加广告文字

在广告设计中，文字的使用是非常广泛的，通过对文字进行编排与设计，不但能够更加有效地突出设计主题，而且可以对图像起到美化的作用。我们可以在 ChatGPT 中生成了许多具有创意的宣传海报文案，接下来通过 PS 将这些宣传海报文案添加到图片中，具体操作步骤如下。

扫码观看教学视频

步骤 01 在上一例的基础上，按 Ctrl ＋ Shift ＋ Alt ＋ E 组合键，盖印图层，得到"图

层 1"图层，如图 8-21 所示。

步骤 02 执行"文件"|"打开"命令，打开一个素材文件，如图 8-22 所示。

图 8-21 图 8-22

步骤 03 按 Ctrl + C 组合键，复制素材图像；切换至柠檬果汁图像编辑窗口中，按 Ctrl + V 组合键，粘贴素材图像，如图 8-23 所示。

步骤 04 在"图层"面板中单击面板底部的"添加图层样式"按钮 *fx*，在弹出的列表框中选择"描边"选项，如图 8-24 所示。

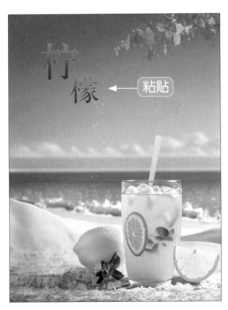

图 8-23 图 8-24

步骤 05 弹出"图层样式"对话框，进入"描边"选项卡，在右侧设置"大小"

为 2 像素、"位置"为"外部"、"混合模式"为"正常"、"颜色"为白色，如图 8-25 所示。

图 8-25

步骤 06 在左侧窗格中选中"投影"复选框，展开"投影"选项卡，在右侧设置"混合模式"为"正常"、"颜色"为黑色、"不透明度"为 100%、"距离"为 6 像素、"扩展"为 9%、"大小"为 9 像素，如图 8-26 所示。

图 8-26

步骤 **07** 设置完成后，单击"确定"按钮，即可设置图像效果，如图 8-27 所示。

步骤 **08** 新建"图层 3"图层，在工具箱中选取矩形选框工具 []，在图像中的合适位置创建一个矩形选区，如图 8-28 所示。

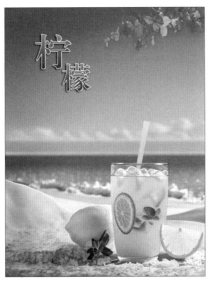

图 8-27　　　　　　　　　　　　　　　图 8-28

步骤 **09** 设置前景色为深蓝色（R、G、B 参数值分别为 28、37、138），按 Alt ＋ Delete 组合键，为选区填充前景色；按 Ctrl ＋ D 组合键，取消选区，效果如图 8-29 所示。

步骤 **10** 选取工具箱中的直排文字工具 ↓T，在图像编辑窗口中的适当位置输入相应文本内容，设置字体大小等属性，如图 8-30 所示。

图 8-29　　　　　　　　　　　　　　　图 8-30

步骤 11 用与上述同样的方法，使用直排文字工具 ↓T 在图像编辑窗口中的其他位置输入相应文本内容，效果如图 8-31 所示，这些广告文案是使用 ChatGPT 生成的。

步骤 12 在"图层"面板中单击面板底部的"添加图层样式"按钮 *fx*，在弹出的列表框中选择"投影"选项，进入"投影"选项卡，在右侧设置"混合模式"为"正常"、"颜色"为黑色、"不透明度"为 100%、"距离"为 2 像素、"扩展"为 7%、"大小"为 1 像素，单击"确定"按钮，即可设置文本的"投影"图层样式，效果如图 8-32 所示。

图 8-31 图 8-32

步骤 13 执行"文件"|"打开"命令，打开一个素材文件，将其复制并粘贴至柠檬果汁图像编辑窗口中，并移至图像左侧的合适位置，效果如图 8-33 所示。

步骤 14 执行"文件"|"打开"命令，打开一个素材文件，将其复制并粘贴至柠檬果汁图像编辑窗口中，并移至图像右上方的合适位置，效果如图 8-34 所示。至此，完成宣传海报设计。

专家指点

 文字是多数设计作品，尤其是商业作品中不可或缺的重要元素，有时甚至在作品中起着主导作用，Photoshop 除了能提供丰富的文字属性设计及版式编排功能，还允许对文字的形状进行编辑，以便制作出更多、更丰富的文字效果。

图 8-33

图 8-34

第**9**章 杂志广告设计——
宝玛汽车

学习提示

　　杂志广告在营销和品牌推广方面发挥了重要作用，杂志广告可以将品牌和产品展示给广大的消费者，有助于提高品牌的知名度和可识别度。本章主要介绍使用 AI 进行杂志广告设计的操作方法。

本章重点导航

- ◈ 使用 ChatGPT 生成汽车图片的关键词
- ◈ 在 Firefly 中生成汽车广告图片
- ◈ 对汽车进行抠图并重新合成背景
- ◈ 在汽车杂志广告中添加宣传文案

汽车杂志广告是一种有力的营销工具，可以帮助汽车制造商和销售商在目标受众中建立品牌形象，提高产品知名度，并激发潜在客户的兴趣。通过巧妙的设计和策略，汽车广告可以使汽车产品在竞争激烈的市场中脱颖而出，吸引更多的潜在购车者。

本章通过杂志广告设计——宝玛汽车这一案例，向大家详细讲解杂志广告的设计方法，先来欣赏本实例的最终效果，如图9-1所示。

图 9-1

081 使用 ChatGPT 生成汽车图片的关键词

扫码观看教学视频

汽车图片通常用来展示汽车的外观，包括车身、外观设计和颜色，这些汽车图片可以通过视觉吸引消费者的注意力，让他们对汽车产生浓厚兴趣。进行汽车杂志广告设计之前，先用 ChatGPT 生成汽车图片的关键词，下面介绍具体的操作方法。

步骤 01 打开 ChatGPT 的聊天窗口，在 ChatGPT 输入框中输入"你现在是一位 AI 绘画师，请提供一些生成汽车图片的关键词，这是一款现代日产汽车，以浅红色和深粉色为主色调，有质感"，单击发送按钮 ▶，如图9-2所示。

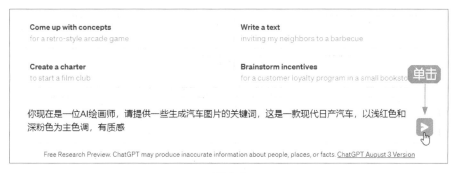

图 9-2

步骤 02 稍等片刻，ChatGPT 即可根据该背景生成一些关于汽车图片的关键词，如图 9-3 所示，汽车关键词已生成完成。

作为AI绘画师，我需要一些关键词和描述来生成你所描述的现代日产汽车的图片。以下是一些关键词和描述：

1. 现代日产汽车
2. 浅红色和深粉色主色调
3. 动感外观设计
4. 车身线条流畅
5. 高光反射，增加质感
6. 大型合金轮毂
7. 强调的前大灯和尾灯设计
8. 汽车在城市街道上行驶的场景
9. 高科技内饰设计
10. 显示屏、仪表盘和座椅的现代化特点

这些关键词和描述将有助于我生成一幅符合你要求的汽车图片。

图 9-3

082 在 Firefly 中生成汽车广告图片

扫码观看教学视频

通过将 ChatGPT 中生成的汽车广告图片关键词复制到 Firefly 中，生成相应的汽车广告图片，具体操作步骤如下。

步骤 01 进入 Adobe Firefly（Beta）主页，在"文字生成图像"选项区中单击"生成"按钮，进入"文字生成图像"页面，根据 ChatGPT 中生成的汽车图片关键词，组织语言，在下方文本框中输入图片关键词，如图 9-4 所示。

图 9-4

步骤 02 单击"生成"按钮，Firefly将根据关键词自动生成4张图片，如图9-5所示。

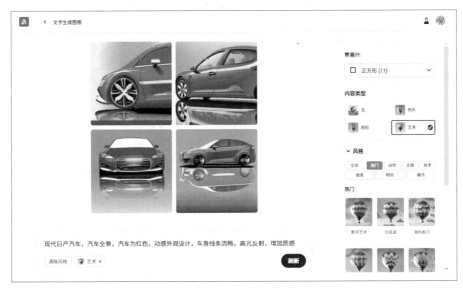

图 9-5

步骤 03 在页面右侧的"内容类型"选项区中单击"照片"按钮，然后设置"宽高比"为"宽屏（16：9）"，单击"生成"按钮，重新生成汽车广告图片，如图9-6所示。

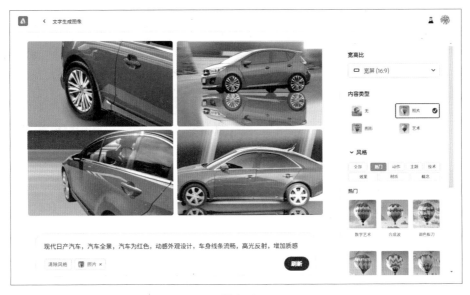

图 9-6

步骤 04 放大预览 Firefly 生成的汽车广告图片，效果如图9-7所示，然后下载图片。

图 9-7

083 对汽车进行抠图并重新合成背景

扫码观看教学视频

如果用户觉得 Firefly 生成的汽车背景不美观，可以将图片中的汽车抠出来，再重新给汽车合成新的背景效果，具体操作步骤如下。

步骤 01 执行"文件"|"打开"命令，打开一幅素材图像，如图 9-8 所示。

步骤 02 执行"文件"|"打开"命令，打开上一例生成的汽车图片，如图 9-9 所示。

图 9-8

图 9-9

步骤 03 在工具箱中选取对象选择工具 ，将鼠标指针移至汽车图像上，此时显示一个红色蒙版，单击鼠标左键，即可在汽车图像上创建一个选区，如图 9-10 所示。

步骤 04 按 Ctrl ＋ J 组合键，复制选区内的图像；按 Ctrl ＋ C 组合键，复制汽车图像；切换至背景图像编辑窗口中，按 Ctrl ＋ V 组合键，粘贴汽车图像，如图 9-11 所示。

步骤 05 按 Ctrl ＋ T 组合键，调出变换控制框，此时图像四周显示控制柄，如图 9-12 所示。

步骤 06 拖曳图像四周的控制柄，调整图像的大小，并移至合适位置，如图 9-13 所示。

图 9-10

图 9-11

图 9-12

图 9-13

步骤 07 调整完成后，按 Enter 键确认操作，按 Ctrl + Shift + Alt + E 组合键，盖印图层，得到"图层 2"图层，然后使用移除工具 ✄ 在汽车图像的四周进行适当涂抹，去除多余元素，对素材进行修饰，效果如图 9-14 所示。

图 9-14

📖 084 在汽车杂志广告中添加宣传文案

汽车广告文案可以体现汽车的型号，以及车型的独特之处，让汽车在竞争中脱颖而出，还可以强调汽车的优惠活动信息，以激发潜在客户的兴趣。下面介绍在汽车杂志广告中添加宣传文案的操作方法。

步骤 01 执行"文件"|"打开"命令，打开一个文案素材，将其复制并粘贴至汽车杂志广告图像中，效果如图 9-15 所示。

图 9-15

步骤 **02** 选取横排文字工具 **T**，在图像中的适当位置输入相应广告文本，设置文本的字体和大小，如图 9-16 所示。

图 9-16

步骤 **03** 选择相应文本内容，设置其大小与颜色属性，使其突出显示，效果如图 9-17 所示。

图 9-17

步骤 04 用与上述同样的方法，在图像中输入其他的广告文本内容，设置文本的字体、大小与颜色，效果如图 9-18 所示。至此，杂志广告设计完成。

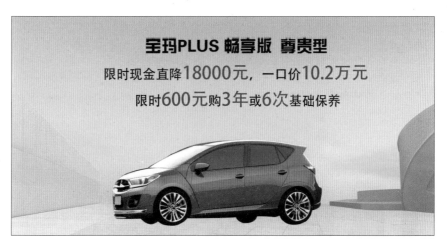

图 9-18

第**10**章 节日活动设计——中秋节特惠

学习提示

　　举办节日活动可以吸引客户，增加销量，提升业绩。特别是在传统的节日里，人们有更强的购物意愿，因此一个精心设计的活动可以吸引更多客户光顾你的店铺或网站。本章主要介绍使用 AI 进行节日活动设计的操作方法。

本章重点导航

◈ 使用 ChatGPT 生成中秋节活动文案

◈ 生成节日活动图片并设置艺术效果

◈ 完善广告图片背景并添加节日文字

◈ 添加节日的宣传文案与优惠信息

通过设计精美的活动海报，可以提升品牌方的知名度和形象。一个好的节日活动设计可以在社交媒体上引起轰动，促使人们分享和参与，这有助于扩大活动的影响范围，吸引更多的潜在客户，加深品牌在客户心中的印象。

本章通过节日活动设计——中秋节特惠这一案例，向大家详细讲解节日活动的设计方法，先来欣赏本实例的最终效果，如图 10-1 所示。

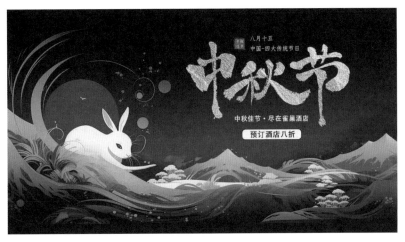

图 10-1

085 使用 ChatGPT 生成中秋节活动文案

扫码观看教学视频

活动文案是传达活动关键信息的方式之一，一个有吸引力的活动文案可以在瞬间吸引人们的注意力，使人们关注你的中秋节活动。下面介绍使用 ChatGPT 生成中秋节活动文案的操作方法。

步骤 01 在 ChatGPT 的输入框中输入对话前提，如输入"中秋节活动文案是在中秋节期间用于宣传和促销活动的文字内容，一般语言简短，优惠力度突出。请提供中秋节活动的宣传文案示例"关键词，如图 10-2 所示。

Recommend activities
for a team-building day with remote employees

Show me a code snippet
of a website's sticky header

Compare business strategies
for transitioning from budget to luxury vs. luxury to bu...

Make a content strategy
for a newsletter featuring free local weekend events

中秋节活动文案是在中秋节期间用于宣传和促销活动的文字内容，一般语言简短，优惠力度突出。请提供中秋节活动的宣传文案示例

输入

Free Research Preview. ChatGPT may produce inaccurate information about people, places, or facts. ChatGPT August 3 Version

图 10-2

步骤 02 按 Enter 键确认，ChatGPT 生成的回复如图 10-3 所示，确保 ChatGPT 了解中秋节活动文案的写法。

图 10-3

步骤 03 继续输入具体的需求，如输入"请提供 10 个中秋节活动的宣传文案，主题为推销酒店客房，活动期间预订酒店八折"关键词，生成的回复如图 10-4 所示，使用 ChatGPT 生成正式的活动宣传文案。

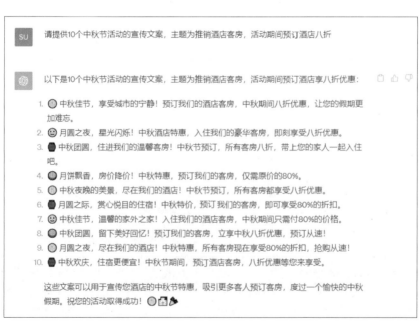

图 10-4

步骤 04 中秋节活动宣传文案生成后，接下来需要生成节日活动图片的关键词，以便在 AI 绘图工具中生成想要的广告图片。继续在 ChatGPT 输入框中输入"你现在是一位广告设计师，我需要设计一张中秋节的节日活动海报，具体场景要求有一种海上生明月的视觉效果，有月亮，有一只金色的小白兔，主要色调为深蓝色和金色，请根据这些要求生成中秋节活动海报图的关键词"，如图 10-5 所示。

图 10-5

步骤 05 单击发送按钮 ▶，ChatGPT 即可生成相应的回答，如图 10-6 所示。至此，我们需要的中秋节活动文案关键词已全部生成。

图 10-6

086 生成节日活动图片并设置艺术效果

扫码观看教学视频

设计精美的节日活动图片能够吸引人们的眼球，促使人们停下来关注这些活动或宣传。视觉元素通常能给人留下深刻的印象，因此图

片在吸引潜在客户的注意力方面起着关键作用。下面介绍通过 ChatGPT 中生成的节日活动图片关键词在 Firefly 中生成相应图片的操作方法。

步骤 01 进入 Adobe Firefly(Beta)主页,在"文字生成图像"选项区中单击"生成"按钮,进入"文字生成图像"页面,输入 ChatGPT 中生成的相应关键词,单击"生成"按钮,如图 10-7 所示。

图 10-7

步骤 02 执行操作后,Firefly 将根据关键词自动生成 4 张图片,在页面右侧的"宽高比"选项区中单击下拉按钮,在弹出的列表框中选择"宽屏(16:9)"选项,如图 10-8 所示。

图 10-8

步骤 03 执行操作后，单击"生成"按钮，即可将中秋节活动图片调为 16：9 的宽屏比例，效果如图 10-9 所示。

图 10-9

步骤 04 在右侧"风格"选项区的"热门"选项卡中选择"数字艺术"风格，如图 10-10 所示。

步骤 05 在"主题"选项卡中选择"3D 艺术"风格，如图 10-11 所示。

图 10-10 　　　　　　　　　　　　　　　图 10-11

专家指点

在 Firefly 中，"热门"样式中的"合成波"风格通常采用鲜艳、明亮的色彩，以模拟合成器音乐中的电子音调和声音效果，色彩的选择可以是对比强烈的饱和色彩，也可以是带有霓虹灯效果的强烈色调，以创造出视觉上的冲击力。

步骤 06 在"概念"选项卡中选择"漂亮"风格，如图 10-12 所示。

步骤 07 在"颜色和色调"列表框中选择"冷色调"风格，如图 10-13 所示。

图 10-12 图 10-13

步骤 08 执行操作后，单击"生成"按钮，重新生成中秋节活动图片，如图 10-14 所示。

图 10-14

> **专家指点**
>
> "冷色调"风格是指图片中的色调偏向于冷色的色彩,如蓝色、绿色、紫色等,这种风格的图像通常能够给人们带来一种冷静、神秘或冷峻的感觉。

步骤 09 放大预览 Firefly 生成的节日活动图片,画面中的元素基本符合我们的要求,效果如图 10-15 所示,对图片进行下载操作即可。

图 10-15

> **专家指点**
>
> 在 Firefly 中,用户可以通过不断地单击"刷新"按钮,或更改相应的关键词描述内容,以得到我们想要的节日活动图片效果。

087 完善广告图片背景并添加节日文字

扫码观看教学视频

使用 Firefly 生成的节日活动图片也会有瑕疵或不尽如人意的地方,此时可以在 Photoshop 中完善广告图片的细节,并添加"中秋节"主题文字,使节日活动海报更加吸引顾客的眼球,具体操作步骤如下。

步骤 01 在 Photoshop 中打开上一例生成的中秋节活动图片,在工具箱中选取移除工具 🩹,如图 10-16 所示。

步骤 02 在图像背景中的飞鸟处进行涂抹,涂抹的区域呈淡红色显示,如图 10-17 所示。

图 10-16 图 10-17

步骤 03 释放鼠标左键，即可将飞鸟元素移除，效果如图 10-18 所示。

图 10-18

步骤 04 用与上述同样的方法，使用移除工具 🖋 在图像中的其他位置进行涂抹，去除多余的画面元素，使图片背景显得干净、简洁，效果如图 10-19 所示。

步骤 05 执行"文件"|"打开"命令，打开一个素材文件，如图 10-20 所示。

图 10-19 图 10-20

步骤 06 将打开的素材文件复制并粘贴至节日活动图像编辑窗口中，调整其大小和位置，使活动主题更加大气、有质感，效果如图 10-21 所示。

图 10-21

088 添加节日的宣传文案与优惠信息

节日活动图片制作完成后，接下来在图片上添加宣传文案与优惠信息。将 ChatGPT 中生成的文案内容根据需求添加到图片中，达到广告宣传的目的，吸引顾客的注意力，具体操作步骤如下。

扫码观看教学视频

步骤 01 在工具箱中选取横排文字工具 **T**，在图像中的适当位置输入相应文本内容，设置文本的字体大小，如图 10-22 所示，按 Ctrl ＋ Enter 组合键确认操作。

图 10-22

步骤 02 设置前景色为淡黄色（R、G、B 参数值分别为 251、248、167），在工具箱中选取矩形工具 **□**，在工具属性栏中设置"圆角的半径"为 10 像素，在图像中的适当位置绘制一个圆角矩形，效果如图 10-23 所示。

图 10-23

步骤 03 运用横排文字工具 **T** 在圆角矩形上输入相应文本内容，设置文本颜色为黑色，效果如图 10-24 所示。

图 10-24

步骤 04 执行"文件"|"打开"命令，打开一个素材文件，将打开的素材文件复制并粘贴至节日活动图像编辑窗口中，调整其大小和位置，效果如图 10-25 所示。

图 10-25

步骤 05 运用横排文字工具 **T** 在图像上输入相应文本内容，并设置字体和格式，效果如图 10-26 所示。至此，节日活动海报设计完成。

图 10-26

第**11**章 电商广告设计——商品详情页

学习提示

　　商品详情页是电子商务网站中展示单个商品详细信息的页面，它是消费者了解和评估商品的主要依据，通常包括商品的展示图、描述、功能、款式、颜色、价格和场景图等。本章主要介绍使用 AI 进行电商广告设计的方法。

本章重点导航

◆ 使用 ChatGPT 生成商品文案内容
◆ 在 Firefly 中生成商品详情页图片
◆ 对商品图片进行抠图与排版设计
◆ 设计商品详情页信息并完善画面

详细的商品描述、高质量的图片和有关品牌的信息有助于建立信任，购物者通过了解商品的属性和品牌的背景来确定是否购买。商品详情页的设计应该注重消费者的需求和购买心理，应提供清晰、简洁、直观、诱人的信息。

本章通过电商广告设计——商品详情页这一案例，向大家详细讲解电商广告的设计方法，先来欣赏本实例的最终效果，如图 11-1 所示。

图 11-1

089 使用 ChatGPT 生成商品文案内容

扫码观看教学视频

在 ChatGPT 的帮助下，用户可以快速获得 AI 绘制商品详情页的关键词内容，具体操作方法如下。

步骤 01 打开 ChatGPT 的聊天窗口，在 ChatGPT 输入框中输入"你现在是一位商业设计师，我需要设计一款女士单肩包，绿色和白色色调，请提供一些生成女士单肩包的关键词"，单击发送按钮 ▶，如图 11-2 所示。

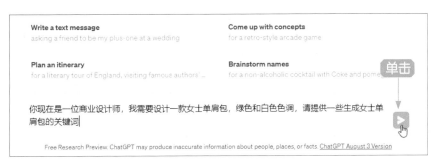

图 11-2

步骤 02 稍等片刻，ChatGPT 即可根据要求生成相应的回复，如图 11-3 所示。

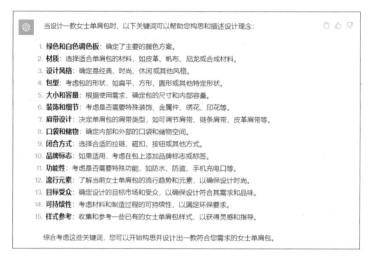

图 11-3

步骤 03 如果你需要更具体一点的关键词回复，此时可以在 ChatGPT 输入框中输入"这款女士单肩包的材质为皮革、颜色为绿色和白色，请以此为例，提供 AI 绘画关键词，字数在 50 字以内"，按 Enter 键确认，ChatGPT 即可生成更为具体的关键词，如图 11-4 所示。

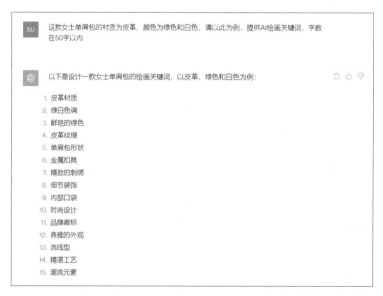

图 11-4

专家指点

用户可以有选择性地将这些关键词输入 Firefly 中进行 AI 绘图操作。

步骤 04 现在需要使用 ChatGPT 撰写女士单肩包的详情页文案信息，此时在 ChatGPT 输入框中继续输入"现在需要你为这款女士单肩包策划详情页文案信息，用于产品宣传，表达要有内涵，注重产品设计与外观，请提供相应示例"，按 Enter 键确认，ChatGPT 即可生成女士单肩包的详情页文案，如图 11-5 所示。至此，我们需要的女士单肩包文案关键词已全部生成。

图 11-5

专家指点

商品详情页是在线零售业务中不可或缺的组成部分，详细的商品描述可以使购物者在网站上停留更长时间，浏览更多产品，提高商品的转化率。精心设计的商品详情页可以提供清晰、易于浏览的布局和用户友好的界面，改善用户体验，降低购物者的流失率。

090 在 Firefly 中生成商品详情页图片

接下来，我们将 ChatGPT 中生成的女士单肩包关键词输入 Firefly 中，生成相应的图片效果，具体操作步骤如下。

步骤 01 进入 Adobe Firefly（Beta）主页，在"文字生成图像"选项区中单击"生成"按钮，进入"文字生成图像"页面，输入 ChatGPT 中生成的相应关键词，如图 11-6 所示。

图 11-6

步骤 02 单击"生成"按钮，Firefly 将根据关键词自动生成 4 张图片，如图 11-7 所示。

图 11-7

步骤 03 在页面右侧的"内容类型"选项区中单击"照片"按钮，然后单击"生成"按钮，重新生成 4 张照片类型的女士单肩包，如图 11-8 所示。

图 11-8

步骤 04 放大预览 Firefly 生成的女士单肩包图片，效果如图 11-9 所示，然后下载图片。

图 11-9

091 对商品图片进行抠图与排版设计

扫码观看教学视频

在 Firefly 中生成相应的商品图片后，接下来需要在 Photoshop 中对商品进行抠图处理，并对商品图片进行排版设计，使设计的商品详情页更加精美，更吸引顾客的眼球，具体操作步骤如下。

步骤 01 执行"文件"|"新建"命令，弹出"新建文档"对话框，在右侧设置"宽度"为 1500 像素、"高度"为 1600 像素，单击"创建"按钮，如图 11-10 所示。

步骤 02 执行操作后，即可创建一个空白的图像文件，在 Photoshop 中打开上一

例生成的女士单肩包图片，如图 11-11 所示。

图 11-10 图 11-11

专家指点

在"新建文档"对话框中，"宽度"和"高度"数值框主要用来设置文档的宽度和高度，在右侧的下拉列表框中可以选择单位，如像素、英寸、毫米、厘米等。

步骤 03 在工具箱中选取对象选择工具 ，将鼠标移至图像编辑窗口中的图像上，按住鼠标左键并向右下角拖曳，绘制一个矩形选区，释放鼠标左键，此时 Photoshop 会从用户绘制的矩形选区内自动选中女包对象，为女包对象创建精确的选区，如图 11-12 所示。

步骤 04 按 Ctrl ＋ J 组合键，复制选区内的图像；按 Ctrl ＋ C 组合键，复制素材图像；切换至新建的空白图像编辑窗口中，按 Ctrl ＋ V 组合键，粘贴素材图像，并将其移至合适位置，进行排版设计，效果如图 11-13 所示。

图 11-12 图 11-13

092 设计商品详情页信息并完善画面

接下来使用横排文字工具在图像上创建相应的商品信息，对商品进行宣传与讲解，让顾客对商品更加了解，具体操作步骤如下。

步骤 01 在工具箱中选取横排文字工具 **T**，在图像中的适当位置输入相应文本内容，设置文本的字体和大小，如图 11-14 所示。

步骤 02 运用横排文字工具 **T**，再次在文本的下方输入品牌信息，前后加上特殊符号，设置文本的字体属性，如图 11-15 所示。

图 11-14

图 11-15

步骤 03 在"字符"面板中设置字符间距为 500，如图 11-16 所示。

步骤 04 执行操作后，即可更改品牌文本的字符间距，效果如图 11-17 所示。

图 11-16

图 11-17

步骤 05 运用横排文字工具 **T**，在品牌信息的下方输入相应的广告内容，设置文本的字体属性，如图 11-18 所示。这些文案是前面通过 ChatGPT 生成的，用户可以筛选出适合的文案并将其添加到广告图片中进行编辑与创作。

步骤 06 在"段落"面板中单击"居中对齐文本"按钮 ≡，对文本进行居中对齐操作，效果如图 11-19 所示。

图 11-18

图 11-19

步骤 07 在工具箱中选取移除工具 🖌，在女包的右侧进行适当涂抹，对女包进行完善与修复处理，效果如图 11-20 所示。

步骤 08 运用套索工具 ◯，在女包的左侧创建不规则选区，运用"创成式填充"功能对女包进行完善与修复处理，效果如图 11-21 所示。至此，商品详情页设计完成。

图 11-20

图 11-21

第12章

网页主图设计——婚庆对戒

学习提示

好的商品主图设计能够吸引潜在消费者的注意力，让他们对你的商品产生兴趣。在竞争激烈的市场中，漂亮的主图可以帮助你的产品在众多选项中脱颖而出。本章主要介绍使用 AI 进行网页主图设计的操作方法。

本章重点导航

- ◇ 使用 ChatGPT 生成主图的关键词
- ◇ 在 Firefly 中生成婚庆对戒主图
- ◇ 对主图进行背景设计并填充颜色
- ◇ 在主图中添加宣传文字与折扣信息

精心设计的商品主图可以反映品牌的专业性和品质，一个高质量的主图可以让消费者对你的品牌产生信任感，从而增加他们购买的可能性。

本章通过网页主图设计——婚庆对戒这一案例，向大家详细讲解网页主图的设计方法，先来欣赏本实例的最终效果，如图 12-1 所示。

图 12-1

093 使用 ChatGPT 生成主图的关键词

扫码观看教学视频

一张好的商品主图可以帮助商家吸引潜在客户，提升品牌形象，传达产品信息，增加销售转化率。进行主图设计之前，先用 ChatGPT 生成主图的关键词，下面介绍具体的操作方法。

步骤 01 打开 ChatGPT 的聊天窗口，在 ChatGPT 输入框中输入"你现在是一位 AI 绘画师，请提供一些生成婚庆对戒主图的关键词，风格简洁优雅，以白色和银色为主，富有质感，时尚，优雅"，单击发送按钮▷，如图 12-2 所示。

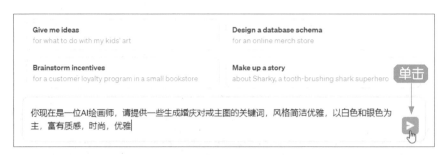

图 12-2

步骤 02 稍等片刻，ChatGPT 即可根据该背景生成一些关于婚庆对戒主图的关键词，如图 12-3 所示。

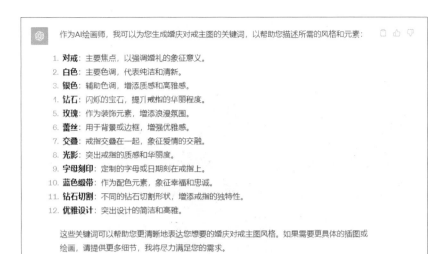

图 12-3

步骤 03 我们需要使用 ChatGPT 生成一些关于婚庆对戒的宣传语。在 ChatGPT 输入框中继续输入"请根据婚庆对戒的主图，提供 10 句宣传语，主要表达爱情、永恒"，ChatGPT 的回答如图 12-4 所示，ChatGPT 生成的宣传语符合要求，可用于后面主图的宣传文字。

图 12-4

094 在 Firefly 中生成婚庆对戒主图

扫码观看教学视频

婚庆对戒是爱情的象征，代表着伴侣之间深厚的感情和承诺。下面介绍在 Firefly 中生成婚庆对戒主图的方法，具体操作步骤如下。

步骤 01 进入 Adobe Firefly（Beta）主页，在"文字生成图像"选项区中单击"生

成"按钮，进入"文字生成图像"页面，根据 ChatGPT 中生成的婚庆对戒关键词，组织文字，在下方文本框中输入主图关键词，如图 12-5 所示。

图 12-5

步骤 02 单击"生成"按钮，Firefly 将根据关键词自动生成 4 张图片，如图 12-6 所示。

图 12-6

专家指点

Firefly 中内置了多种图片的"风格"样式，如"动作"样式、"主题"样式、"技术"样式、"效果"样式、"材质"样式以及"概念"样式等，选择不同的风格样式，可以生成极具特色的图片画面效果，用户可以根据需要进行相应选择与应用。选择的样式名称会显示在图片关键词文本框的下方，如果不需要某种样式，可以单击右侧的 ✖ 按钮，删除即可。

步骤 03 在页面右侧的"内容类型"选项区中单击"照片"按钮，然后单击"生成"按钮，重新生成 4 张照片类型的婚庆对戒，如图 12-7 所示。

图 12-7

步骤 04 放大预览 Firefly 生成的婚庆对戒主图，效果如图 12-8 所示，然后下载图片。

图 12-8

095 对主图进行背景设计并填充颜色

PS 提供了丰富的设计工具和功能，下面介绍对婚庆对戒主图进行背景设计并填充颜色的方法，具体操作步骤如下。

扫码观看教学视频

步骤 01 执行"文件"|"打开"命令，打开上一例生成的婚

庆对戒主图，如图 12-9 所示。

步骤 02 按 Ctrl + J 组合键，复制"背景"图层，得到"图层 1"图层，选取矩形工具 □，如图 12-10 所示。

图 12-9

图 12-10

步骤 03 在工具属性栏中设置"填充"为"无颜色"、"圆角的半径"为 20 像素，在图像中的适当位置绘制一个圆角矩形，效果如图 12-11 所示。

步骤 04 按 Ctrl + Enter 组合键，将圆角矩形路径转换为选区，如图 12-12 所示。

图 12-11

图 12-12

专家指点

婚庆对戒代表了爱情、永恒、忠诚、连接、珍贵和个性等多重含义，是婚礼仪式中的重要象征物品，也是夫妻之间情感和承诺的象征。

步骤 05 执行"选择"|"反选"命令，反选背景图像，如图 12-13 所示。

步骤 06 新建"图层 2"图层，设置前景色为黑色，按 Alt + Delete 组合键，填充前景色，并取消选区，效果如图 12-14 所示。

图 12-13 图 12-14

096 在主图中添加宣传文字与折扣信息

扫码观看教学视频

在主图中添加宣传文字和折扣信息可以引起潜在客户的注意，可以明确告诉客户他们可以获得多大的折扣或节省多少钱，有助于增加销售量。下面介绍在主图中添加宣传文字与折扣信息的操作方法。

步骤 01 在工具箱中选取横排文字工具 **T**，在图像中的适当位置输入相应宣传文字，设置文本的字体大小与投影样式，效果如图 12-15 所示，这些文案是前面通过 ChatGPT 生成的。

步骤 02 用与上述同样的方法，在图片下方添加相应的折扣信息，效果如图 12-16 所示。至此，网页主图设计完成。

图 12-15 图 12-16

第13章 商业插画设计——水饺广告

学习提示

　　插画具有独特的艺术风格，可以帮助商家将其广告与竞争对手区分开来，定制的插画能够展现产品的品牌独特性，吸引目标受众的注意力。本章主要介绍使用 AI 进行商业插画设计的操作方法。

本章重点导航

◇ 使用 ChatGPT 生成冬至插画的关键词

◇ 通过关键词生成冬至水饺插画效果

◇ 将中文关键词翻译为英文重新生图

◇ 制作冬至水饺插画的文字广告效果

冬至是中国传统的二十四节气之一，使用冬至主题的插画可以帮助消费者明确当前的季节，引发观众的情感共鸣，提醒他们在冷冬季节享受温暖美味的水饺。

本章通过商业插画设计——水饺广告这一案例，向大家详细讲解商业插画的设计方法，先来欣赏本实例的最终效果，如图 13-1 所示。

图 13-1

097 使用 ChatGPT 生成冬至插画的关键词

扫码观看教学视频

冬至主题插画可以包括典型的冬至元素，如冬至的日期标识、冷空气的呼啸以及下雪的场景等，以强调季节性。进行冬至插画设计之前，先用 ChatGPT 生成图片的关键词，下面介绍具体的操作方法。

步骤 01 打开 ChatGPT 的聊天窗口，在 ChatGPT 中输入"你现在是一位 AI 绘画师，我需要设计一幅水饺商业插画，以冬至为主题，需要包括典型的冬至元素，请提供一些生成图片的关键词"，单击发送按钮 ▶，如图 13-2 所示。

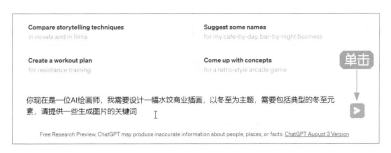

图 13-2

步骤 02 稍等片刻，ChatGPT 会给出有关冬至主题插画的 AI 绘画关键词，如图 13-3 所示。

当然，我可以为你提供一些关键词，以帮助你设计一幅水饺商业插画，以冬至为主题。以下是一些关键词，你可以使用它们来激发创意：

1. 水饺：确保插画中有美味的水饺，可以是煮熟的、煎熟的或蒸熟的，以突出冬至的美食特色。
2. 冬至：在插画中加入冬至的标志性元素，如冬至阳光、冬至传统装饰等。
3. 家庭聚会：表现人们在冬至时聚在一起享受美食和亲情的场景，可以有家庭成员、朋友和亲人。
4. 红色元素：红色在中国传统节日中非常重要，可以考虑在插画中加入红色灯笼、红包或其他红色装饰。
5. 暖色调：使用暖色调的色彩来营造冬至的温馨氛围，如橙色、黄色和红色。
6. 冷冻元素：考虑在插画中加入冷冻的效果，以强调冬季寒冷的感觉，如冰晶或冰雪。
7. 传统服饰：如果你想要强调传统，可以在插画中包括传统的冬至服饰，如汉服或羽绒服。
8. 火盆：在插画中加入火盆以取暖，这是冬至期间的传统元素之一。
9. 冬季风景：如果适用的话，考虑在插画中加入冬季景色，如雪地、松树或冰湖。
10. 快乐的表情：让人物的表情展现出冬至的快乐和幸福。

这些关键词可以帮助你构思一幅具有冬至主题的水饺商业插画。根据你的创意，你可以选择性地包括其中的元素，以创造出一幅引人注目的插画。如果需要更多帮助或具体的图像生成，请随时告诉我！

图 13-3

步骤 03 如果你需要更具体一点的关键词，继续在 ChatGPT 中输入"请总结以上内容，然后在关键词中加入这些元素：松树、飞鹤以及下雪的场景，限 50 字以内"，按 Enter 键确认，ChatGPT 即可根据要求生成相应的回复，如图 13-4 所示。

请总结以上内容，然后在关键词中加入这些元素：松树、飞鹤以及下雪的场景，限50字以内

为设计冬至主题的水饺商业插画，关键词包括：水饺、冬至、家庭聚会、红色元素、暖色调、冷冻元素、传统服饰、火盆、快乐的表情、松树、飞鹤、下雪的场景。这些元素将共同创造出温馨、传统和冬季景色的插画氛围。

图 13-4

098 通过关键词生成冬至水饺插画效果

扫码观看教学视频

以冬至为主题的水饺插画可以通过生动的表现方式，激发观众的食欲，从而吸引他们尝试你的产品。下面介绍通过 ChatGPT 生成的关键词在 Firefly 中生成冬至水饺插画效果的操作方法。

步骤 01 进入 Adobe Firefly（Beta）主页，在"文字生成图像"选项区中单击"生成"按钮，进入"文字生成图像"页面，输入 ChatGPT 中生成的相应关键词，如图 13-5 所示。

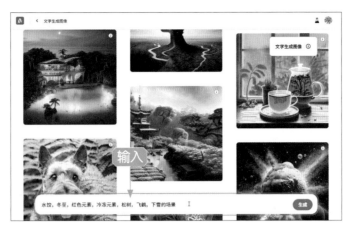

图 13-5

步骤 02 单击"生成"按钮，Firefly 将根据关键词自动生成 4 张图片，如图 13-6 所示。

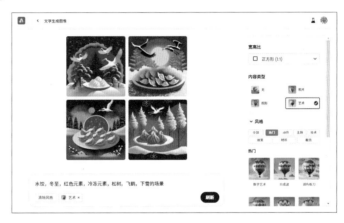

图 13-6

步骤 03 在页面右侧的"内容类型"选项区中单击"图形"按钮，然后设置"宽高比"为"纵向"，单击"生成"按钮，重新生成冬至水饺插画图片，如图 13-7 所示。

图 13-7

 099 将中文关键词翻译为英文重新生图

扫码观看教学视频

Firefly 对英文关键词的识别率更高一些，生成的图片会更加贴切。如果用户对中文关键词生成的图片不满意，此时可以将中文翻译为英文，再重新生成图片，具体操作步骤如下。

步骤 01 在上一例的基础上适当修改关键词内容，然后加入一些新的要求，单击"生成"按钮，重新生成相应的插画图片，如图 13-8 所示。

图 13-8

步骤 02 如果用户对生成的插画图片不满意，此时将文本框中的关键词进行复制操作，切换至 ChatGPT 聊天窗口中，在输入框中输入相应内容，使用 ChatGPT 将内容翻译为英文，ChatGPT 即可生成相应的英文回复，如图 13-9 所示。

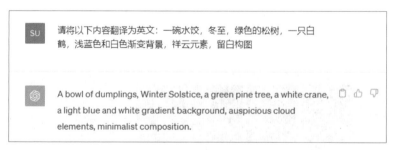

图 13-9

专家指点

用户不仅可以通过 ChatGPT 将中文翻译为英文，还可以打开浏览器，搜索"百度翻译"，通过百度的"文本翻译"功能在线翻译各种文本内容。

步骤 03 将 ChatGPT 中生成的英文内容复制并粘贴到 Firefly 的文本框中，单击"生成"按钮，重新生成相应的图片效果，如图 13-10 所示。

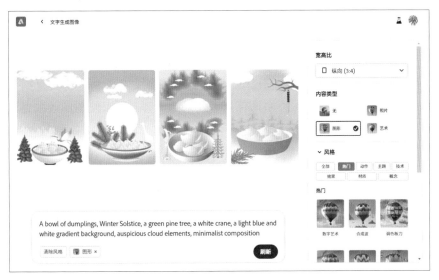

图 13-10

专家指点

使用冬至主题的水饺商业插画可以充分利用季节性元素和情感共鸣，吸引观众的关注，突出产品特点，提高广告的吸引力和影响力。

步骤 04 放大预览 Firefly 生成的冬至水饺插画图，效果如图 13-11 所示，然后下载图片。

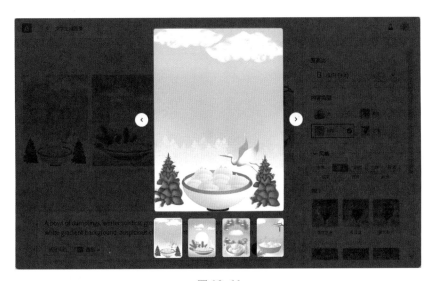

图 13-11

100 制作冬至水饺插画的文字广告效果

使用 Firefly 生成冬至水饺插画后，接下来在 PS 中制作冬至水饺插画的文字广告效果，融入品牌名称，提高影响力，具体操作步骤如下。

步骤 01 执行"文件"|"打开"命令，打开上一例生成的插画图片，如图 13-12 所示。

步骤 02 执行"文件"|"打开"命令，打开一个文案素材，将其复制并粘贴至插画图片中，如图 13-13 所示。添加具有艺术效果的文案，可以使图像效果更加精美。

图 13-12

图 13-13

步骤 03 执行"文件"|"打开"命令，打开一幅素材图像，将其复制并粘贴至插画图片中，如图 13-14 所示，这是 2023 年冬至的日期。

步骤 04 选取直排文字工具↓T，在图像中的适当位置输入相应广告文本，设置文本的字体、大小与颜色属性，如图 13-15 所示。

图 13-14

图 13-15

专家指点

用户进行商业插画设计时，通过在插画中巧妙地融入品牌标志或特定的包装设计，可以加强品牌辨识度，让受众与你的品牌建立联系。

步骤 05 在"图层"面板中为文字图层添加"描边"与"投影"样式，效果如图 13-16 所示。至此，商业插画设计完成。

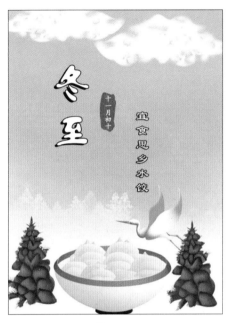

图 13-16

第14章

产品造型设计——女士香水

学习提示

产品造型设计在产品开发过程中扮演着至关重要的角色，可以帮助产品在市场上脱颖而出，吸引更多的消费者。一个好的产品造型设计可以提升用户的好感，增加产品销量。本章主要介绍使用 AI 进行产品造型设计的操作方法。

本章重点导航

- ◈ 生成女士玫瑰香水的关键词内容
- ◈ 在 Firefly 中生成香水的造型图片
- ◈ 设置香水造型的风格样式与效果
- ◈ 在产品造型上添加品牌标识文字

女士香水的产品造型设计通常以女性为目标受众，因此设计需要吸引并迎合女性的审美和喜好，可以通过外观、瓶身材质、瓶盖形状等元素传达香水的氛围和情感。

本章通过产品造型设计——女士香水这一案例，向大家详细讲解产品造型的设计方法，先来欣赏本实例的最终效果，如图 14-1 所示。

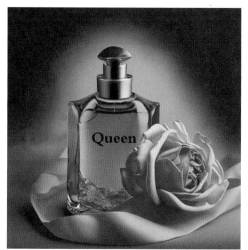 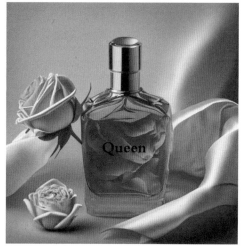

图 14-1

📖 101 生成女士玫瑰香水的关键词内容

扫码观看教学视频

女士香水是一种情感产品，进行产品造型设计时，要考虑不同年龄、文化和风格的女性，以满足不同群体的需求。进行女士香水造型设计之前，先用 ChatGPT 生成图片的关键词，下面介绍具体的操作方法。

步骤 01 打开 ChatGPT 的聊天窗口，在 ChatGPT 中输入"你现在是一位香水设计师，我需要设计一款女士玫瑰香水，产品的造型需要迎合女性的审美和喜好，请提供一些生成香水图片的关键词"，单击发送按钮▶，如图 14-2 所示。

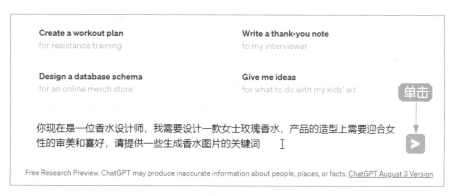

图 14-2

步骤 02 稍等片刻，ChatGPT 会给出有关女士香水造型的 AI 绘画关键词，如图 14-3 所示。

当设计一款女士玫瑰香水的产品造型时，关键词可以包括：

1. 玫瑰花朵：以玫瑰花作为设计灵感的核心元素，可以是玫瑰的形状、花瓣、花蕾等。
2. 粉色和红色：这些是与玫瑰相关的经典颜色，可以在产品包装和瓶身设计中使用。
3. 高雅和优美：设计应强调女性的高雅和优美感，考虑使用流线型的瓶身和华丽的细节。
4. 珠宝元素：可以考虑在瓶身上加入一些珠宝元素，如水晶、宝石或金属装饰，以增加奢华感。
5. 印花图案：玫瑰的印花图案可以用于包装或瓶身的设计，增强玫瑰主题。
6. 细节和纹理：在瓶身上添加一些纹理或细节，如丝绸带子、蕾丝或贝壳，以提升审美感。
7. 女性剪影或轮廓：女性的剪影或轮廓可以作为设计元素，突出女性的形象。
8. 精致的字体：产品名称和描述可以使用精致的字体，与玫瑰主题相呼应。
9. 芳香感：在设计中传达香水的芳香感，可以使用烟雾、水滴或其他效果。
10. 透明度：考虑在瓶身上使用透明部分，展示香水的颜色和质地。

这些关键词可以帮助你开始设计一款迎合女性审美和喜好的女士玫瑰香水产品造型。根据你的具体创意和品牌定位，你可以选择组合这些元素以打造独特的产品。

图 14-3

步骤 03 如果你觉得关键词中还缺少一些有关造型的特点，可以继续在 ChatGPT 中输入"这款香水的瓶身为粉红色，采用流线型设计，具有梦幻般的背景，请将这些元素补充到上述关键词中"，按 Enter 键确认，ChatGPT 即可根据要求生成相应的回复，如图 14-4 所示。

这款香水的瓶身为粉红色，采用流线型设计，具有梦幻般的背景，请将这些元素补充到上述关键词中

当将粉红色、流线型设计和梦幻般的背景考虑在内时，以下是一些关键词，可以进一步完善你的女士玫瑰香水设计：

1. 粉红色瓶身：粉红色是女性最常喜欢的颜色之一，瓶身的颜色可以是柔和的粉红，与玫瑰花色相呼应。
2. 流线型设计：瓶身的流线型设计可以突出产品的优美和现代感，使其更吸引人。
3. 梦幻粉云：背景可以呈现出粉红色的云雾或粉红色的梦幻氛围，增强产品的神秘感。
4. 粉红星空：在梦幻背景中加入粉红色的星星或星空，创造出浪漫的星夜氛围。
5. 玫瑰花海：背景可以是一个粉红色的玫瑰花海，为产品带来浪漫和女性化的元素。
6. 亮丽光晕：使用光晕效果，使粉红色瓶身更加夺目，吸引目光。
7. 粉红水面：背景可以是一面粉红色的水面，倒映出梦幻的景象，增添仙境感。
8. 精致花瓣：在瓶身上添加粉红色的玫瑰花瓣或花朵细节，突出产品的主题。
9. 梦幻细节：考虑在瓶身和背景上加入一些细致的粉红色图案或细节，增强产品的视觉吸引力。
10. 神秘烟雾：可以加入神秘的粉红色烟雾效果，为产品创造出神秘的氛围。

这些元素可以帮助你更加具体地设计一款粉红色、流线型瓶身，并带有梦幻背景的女士玫瑰香水，以迎合女性的审美和喜好，同时强调产品的浪漫和女性特质。记住，设计应与香水的香调和品牌形象相一致，以打造出独特而引人注目的产品。

图 14-4

在 ChatGPT 中生成关键词时，用户还可以限制字数，比如限 30 字或 50 字以内。

102 在 Firefly 中生成香水的造型图片

扫码观看教学视频

根据 ChatGPT 生成的女士香水造型关键词内容，进行总结和要点提炼，得出有用的关键词，复制到 Firefly 中生成相应的产品造型图片，具体操作步骤如下。

步骤 01 进入 Adobe Firefly（Beta）主页，在"文字生成图像"选项区中单击"生成"按钮，进入"文字生成图像"页面，输入相应关键词，单击"生成"按钮，如图 14-5 所示。

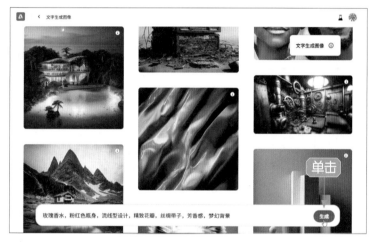

图 14-5

步骤 02 执行操作后，Firefly 将根据关键词自动生成 4 张图片，如图 14-6 所示。

图 14-6

步骤 03 在页面右侧的"内容类型"选项区中单击"照片"按钮，然后单击"生成"按钮，重新生成 4 张照片类型的女士玫瑰香水图片，如图 14-7 所示。

图 14-7

103 设置香水造型的风格样式与效果

扫码观看教学视频

Firefly 提供了多种图片风格与效果，应用相应的风格样式可以提升女士玫瑰香水图片的质感，具体操作步骤如下。

步骤 01 在"风格"选项区的"主题"选项卡中选择"概念艺术"风格，单击"生成"按钮，重新生成香水图片，使生成的产品造型更有创意，如图 14-8 所示。

图 14-8

步骤 02 在"风格"选项区的"主题"选项卡中选择"产品照片"风格，单击"生成"按钮，重新生成香水图片，使生成的产品造型更有质感，形态更加完美，如图 14-9 所示，然后下载第 4 张香水图片。

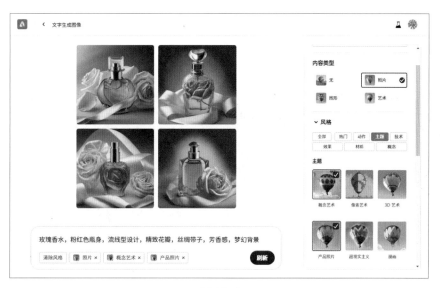

图 14-9

步骤 03 单击"刷新"按钮，使用 Firefly 重新生成 4 张香水图片，如图 14-10 所示，然后下载第 3 张香水图片。

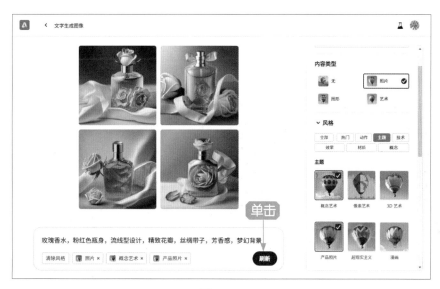

图 14-10

扫码观看教学视频

104 在产品造型上添加品牌标识文字

产品造型图片生成后，接下来在 PS 中为产品添加品牌标识文字，
具体操作步骤如下。

步骤 01 执行"文件"|"打开"命令，打开上一例下载的两张香水图片，如
图 14-11 所示。

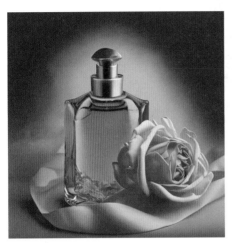

图 14-11

步骤 02 选取横排文字工具 **T**，在第 1 张香水产品图片的合适位置输入相应品
牌文字，设置文本的字体、大小与颜色属性，效果如图 14-12 所示。

步骤 03 用与上述同样的方法，在第 2 张香水产品图片的合适位置输入相应品
牌文字，效果如图 14-13 所示。至此，产品造型设计完成。

图 14-12 图 14-13

第15章

产品包装设计——零食礼盒

学习提示

产品包装可以传达品牌的价值观、文化和身份，具有吸引力的产品包装可以在竞争激烈的市场中脱颖而出，引起潜在消费者的注意，激发他们的购买兴趣。本章主要介绍使用 AI 进行产品包装设计的操作方法。

本章重点导航

- ◇ 生成坚果零食图片的关键词内容
- ◇ 在 Firefly 中设计包装上的封面图片
- ◇ 处理零食图像细节并添加产品信息
- ◇ 通过变形操作合成产品包装立体效果

零食礼盒的包装应该具有吸引人的外观，可以考虑使用鲜艳的颜色、精美的图案和装饰，以吸引消费者的眼球。另外，包装上也应该包含清晰的产品信息，确保消费者了解产品。

本章通过产品包装设计——零食礼盒这一案例，向大家详细讲解产品包装的设计方法，先来欣赏本实例的最终效果，如图 15-1 所示。

图 15-1

105 生成坚果零食图片的关键词内容

现在送礼都比较注重产品的包装是否精美、贵气、上档次，一个精美的产品包装可以吸引消费者的注意力，增加他们的购买兴趣。进行产品包装设计之前，先用 ChatGPT 生成产品图片的关键词，具体操作步骤如下。

步骤 01 打开 ChatGPT 的聊天窗口，在 ChatGPT 中输入"你现在是一位包装设计师，我需要设计一张坚果零食大礼盒图片，现在需要设计礼盒上的坚果图案内容，请提供一些生成坚果图案的关键词，背景为红色"，单击发送按钮▶，如图 15-2 所示。

Recommend a dish	Explain nostalgia
to impress a date who's a picky eater	to a kindergartener
Brainstorm incentives	**Make up a story**
for a customer loyalty program in a small bookstore	about Sharky, a tooth-brushing shark superhero

你现在是一位包装设计师，我需要设计一张坚果零食大礼盒图片，现在需要设计礼盒上的坚果图案内容，请提供一些生成坚果图案的关键词，背景为红色

图 15-2

步骤 02 稍等片刻，ChatGPT 会给出有关坚果图案内容的 AI 绘画关键词，如图 15-3 所示。

当设计坚果零食大礼盒的图片时，你可以考虑以下一些关键词和元素，以生成具有吸引力的坚果图案：

1. 坚果种类：杏仁、核桃、开心果、腰果、夏威夷果、巴旦木、松子、榛子等。
2. 坚果形状：整颗坚果、切片、碎块等。
3. 图案元素：坚果堆叠、坚果壳、坚果袋、坚果树枝等。
4. 装饰：礼盒包装、蝴蝶结、金属箔装饰等。
5. 红色背景：考虑在红色背景上突出坚果图案，使其更加引人注目。

综合使用这些关键词和元素，你可以设计出一张具有吸引力的坚果零食大礼盒图片。可以考虑将坚果图案以漂亮的方式布局在礼盒上，确保红色背景与坚果图案相互衬托，使整个设计看起来精美而有吸引力。

图 15-3

步骤 03 在 ChatGPT 中继续输入"请将'写实风格、传统配色方案、构图留白'这些内容补充到上述关键词中"，按 Enter 键确认，ChatGPT 即可根据要求生成相应的回复，如图 15-4 所示。

SU　请将"写实风格、传统配色方案、构图留白"这些内容补充到上述关键词中

当设计写实风格的坚果零食大礼盒图片时，考虑以下关键词和元素，以及传统配色方案和构图留白：

1. 坚果种类：杏仁、核桃、开心果、腰果、夏威夷果、巴旦木、松子、榛子等。
2. 坚果形状：整颗坚果、切片、碎块等。
3. 图案元素：坚果堆叠、坚果壳、坚果袋、坚果树枝等。
4. 装饰：礼盒包装、蝴蝶结、金属箔装饰等。
5. 背景：红色背景。
6. 风格：写实风格，着重表现坚果的细节和质感。
7. 配色方案：传统配色方案，考虑使用红色、金色、绿色等传统节日和礼物包装的颜色。
8. 构图：构图留白，确保坚果图案在礼盒上有足够的空间，同时保持平衡和美感。

综合运用这些关键词和元素，你可以创建出一张写实风格的坚果零食大礼盒图片，采用传统的配色方案，并确保构图留白，以使图像更具吸引力和美感。

图 15-4

专家指点

传统配色方案是指一组在特定文化或行业中被广泛接受和使用的颜色组合，这些配色方案通常具有历史、文化或行业传统，它们可以传达特定的情感、主题或信息。传统配色方案可以在设计、艺术、标志、品牌、包装等各个领域中应用。

106 在 Firefly 中设计包装上的封面图片

包装上的封面图片是产品包装的第一印象，可以吸引消费者的眼球，传达产品的内容与优势。下面介绍在 Firefly 中生成产品包装封面图的方法，具体操作步骤如下。

步骤 01 进入 Adobe Firefly（Beta）主页，在"文字生成图像"选项区中单击"生成"按钮，进入"文字生成图像"页面，输入相应关键词，如图 15-5 所示。用户可以对 ChatGPT 中生成的关键词进行组合、优化，然后输入 Firefly 中。

图 15-5

步骤 02 单击"生成"按钮，Firefly 将根据关键词自动生成 4 张图片，如图 15-6 所示。

图 15-6

步骤 03 通过生成的图片结果可知，我们不需要在图像中添加坚果袋的图案，此时将文本框中的"坚果袋"关键词删除，然后在页面右侧的"内容类型"选项区中单击"照片"按钮，单击"生成"按钮，重新生成 4 张照片类型的产品包装封面图，如图 15-7 所示。

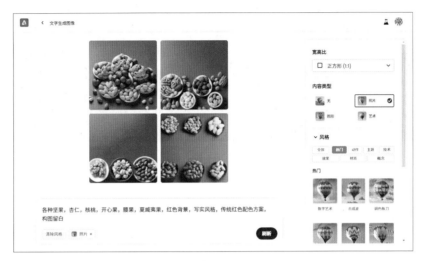

图 15-7

步骤 04 在"颜色和色调"列表框中选择"素雅颜色"选项，然后单击"生成"按钮，重新生成图片，使画面颜色显得较为素雅，如图 15-8 所示。

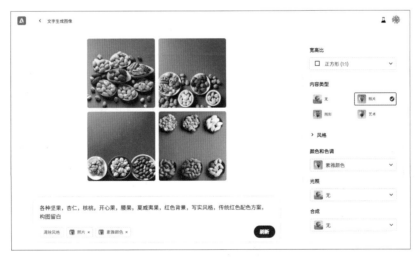

图 15-8

步骤 05 放大预览 Firefly 生成的产品包装封面图，效果如图 15-9 所示，然后下载图片。

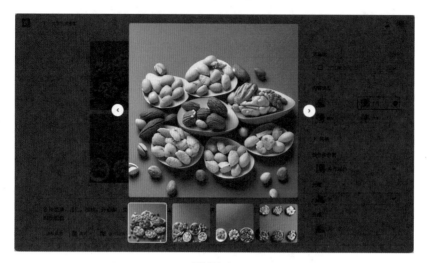

图 15-9

107 处理零食图像细节并添加产品信息

扫码观看教学视频

产品包装封面图设计完成后，接下来在 Photoshop 中扩展图片的
画布大小，并添加产品信息，具体操作步骤如下。

步骤 01 执行"文件" | "打开"命令，打开上一例下载的产品包装封面图，运
用裁剪工具 ✄ 调整图像的裁剪区域，扩大图像画布，如图 15-10 所示。

步骤 02 在浮动工具栏中单击"生成式扩展"按钮，然后单击"生成"按钮，
如图 15-11 所示。

图 15-10

图 15-11

步骤 03 执行操作后，即可扩展图像并生成新的图像内容，效果如图 15-12 所示。

步骤 04 运用"创成式填充"功能在图像左侧生成相应的坚果图像，使图像画

面更加丰富、饱满，效果如图 15-13 所示。

图 15-12

图 15-13

步骤 05 选取横排文字工具 **T**，在图像中的适当位置输入相应产品信息，如图 15-14 所示。

步骤 06 设置文本的字体、大小和颜色等属性，并添加"描边"和"投影"图层样式，盖印一个图层，效果如图 15-15 所示。

图 15-14

图 15-15

108 通过变形操作合成产品包装立体效果

产品包装设计的平面效果制作完成后，接下来通过变形操作合成产品包装的立体效果，具体操作步骤如下。

扫码观看教学视频

步骤 01 执行"文件"|"打开"命令，打开产品包装的立体素材，如图 15-16 所示。

步骤 02 返回上一例的图像编辑窗口，按 Ctrl + A 组合键，全选图像素材，按 Ctrl + C 组合键，复制图像素材；切换至产品包装的立体图像窗口，按 Ctrl + V 组合键，粘贴图像素材；按 Ctrl + T 组合键，调整图像的大小，如图 15-17 所示。

图 15-16　　　　　　　　　　　　　　　　　图 15-17

步骤 03 在图像画面上单击鼠标右键，在弹出的快捷菜单中选择"扭曲"选项，如图 15-18 所示，对图像进行扭曲操作。

步骤 04 拖曳图像左上角的控制柄，调整其位置，对其进行扭曲操作，如图 15-19 所示。

图 15-18　　　　　　　　　　　　　　　　　图 15-19

步骤 05 用与上述同样的方法，调整图像其他控制柄的位置，对图像进行扭曲变形操作，使其覆盖整个包装立体盒的封面，如图 15-20 所示。

步骤 06 操作完成后，按 Enter 键确认，即可完成图像的扭曲变形操作，效果如图 15-21 所示。至此，产品包装设计完成。

图 15-20 图 15-21